室內設計

U0042229

接案溝通

必💬勝💬術

i室設圈｜漂亮家居編輯部 著

避開雷點，掌握應對技巧，成交戰無不勝圓滿結案

導言

　　「案源」可說是一間設計公司能否生存、發展下去的重要關鍵，然而要成功接案，除了本身要擁有設計專業之外，業務、服務能力也很重要，特別是一項合作能否拿下，絕大部分取決於溝通能力，有效地將專業傳遞出去、同時把話說到業主心坎裡，完勝每一次的接案率。

　　談起「溝通」很多人忽略了一點，當客戶找上你的那一刻開始，就間接、甚至直接影響了你能否成功接案的關鍵。直接請到室內設計產業人士以及溝通顧問傳授溝通、應對心法，從最初的非面對面到面對面，教你經由「動作」和「表情」解讀客戶心理、用專業回應棘手問題，讓業主能在短時間信任你，並且願意讓你做設計。

CHAPTER 1

接案之前，該有的正確心態

好不容易有案源上門，但客戶總是「Say No」？或是案子總要花很久的時間才能拿下？但其實接案並非業主選你、某個層面來說你也在評估合作的可能性。成功接案之前先釐清自己的選案標的、接案準則以及接案心態，全部弄清楚之後，你才能自信地站在業主前決定接案與否，就算最後婉拒也不把關係搞砸、圓滿結案。

觀念① 拿出「真誠」心態和業主進行交流

觀念② 提案前學習中醫看診觀察業主脾性

觀念③ 別急著先說，先「懂」業主要什麼

觀念④ 溝通時，嘗試把話語權交給所有人

觀念⑤ 練就一口表達力，把話說到心坎裡

觀念⑥ 善用工具，讓重點能更清楚的表達

觀念⑦ 設計放一邊，解決需求才是真道理

觀念⑧ 不盲目追加，以退為進並非是壞事

觀念⑨ 把每一次的不成功當成變強的助力

觀念⑩ 把優點極大化，勿讓缺點成致命傷

觀念①
拿出「真誠」心態和業主進行交流

| STORY |

取得客戶資訊有限，就怕見面談話會尷尬

　　小丁公司的設計案源來自於自媒體經營或客戶來電主動詢問，但是多半都不願意細聊，只留下姓名和電話，希望約見面的時間詳細說明，同時希望我方公司順便帶上幾件設計作品讓他看一看。有些案源則是經由親友的介紹，但透露業主的訊息也不多，頂多加了工作職務的資訊，有關家庭成員和裝修需求等細節都是含糊帶過……縱然深知「好的開始是成功的一半」，初次見面總希望留下深刻的印象，但畢竟彼此關係陌生，啟動話題並不容易，加上手邊的客戶資訊又不多，真不知道要從何聊起，問多怕對方煩、問急了又有壓力，問到關鍵性的裝潢預算也擔心踩雷，提供的作品也不是他想要的風格，始終無法切入到問題的核心也完全掌握不到業主的設計需求，深怕失去成交的機會……。

| POINT 1 |　　以真誠態度與業主建立起信任的關係

　　設計公司相當強調實務經驗，不少年輕設計師剛創業，多少會擔心過往經歷不漂亮，甚至害怕過短或太少的實務經驗寫出來也不好看，便會把所有參與過的項目拿來彌補，京城創意管理顧問有限公司創意行銷總監王東明表示：「**誠實為上！勿誇大其辭、有一説一，否則一旦在對談的過程中被業主察覺到並非如此，就很容易對你的『信任』產生疑慮。**」王東明不諱言，創業初期可以大談特談的優勢不多，難免會想藉由在前公司的作品當作自己的作品一般，向業主證明自己的能力及經驗，王東明提醒這其實是很危險的行為，因為這很可能有侵權的疑慮，他建議不妨**從過去經驗中突顯自己所有擁有的專業性知識與能力，以提高業主對你的信任**，對方若想進一步了解前公司作品時，可以這樣説：「過去的項目作品涉及前公司機密與版權問題，便無法直接拿來引用介紹，如果真的想了解可請業主自行再蒐尋前公司網站瀏覽。」

| POINT 2 |　　搜尋社群媒體，收集生活經驗製造輕鬆話題

　　為了化解初次見面的尷尬，一定要事前做足準備工作，增加對客戶的了解，才能創造話題，拉近彼此的距離。因此，知名企業銷售顧問與講師李政忠認為：「**設計師一定要抱持好奇心，想方設法上網搜尋資訊，就算手邊只有客戶的名字，也可上網查詢更多的背景資料，尤其現在流行『斜槓』，若能搜尋到業主的第二身分，反而更能引發侃侃而談的興趣，一旦對方説得越多，越能從中獲取更多的資訊，接著要導入設計案的探詢話題也就不難。**」李政忠進一步提供技巧，透過像是 Facebook、Instagram 等社群媒體，多半能看到客戶

的生活分享，好比旅遊，設計師便可從他所選擇的民宿窺探對設計風格的喜好，也可分享自己的民宿設計案，或以美學專業推薦符合所好的旅宿飯店，進而開啟話題；遇上喜歡蒐藏藝術或品味紅酒的業主，也可深入了解「擁有多少蒐藏品？」或是否期待「以酒會友的假日聚會」等，找出「共感話題」來化解彼此的距離感。**若對方想合作的是商業空間項目，不妨事前先上網搜尋店家的評價或空間照片，也可以此為主題讓對方願意開口**，展開專業之餘，無形之中也增進親和力。

｜POINT 3｜　向介紹人探詢，起心動念和業主真誠交朋友

　　若案源來自於親友介紹，**設計師可先向介紹人探詢業主相關的資訊**，好比業主裝修的目的是自住或投資？是結婚首購新房或老屋改造？以前是否有裝修的經驗……等，若得知業主前一次裝修採取與工班配合模式，不妨可進一步詢問：「您這次怎麼會想找設計師的想法？」以藉此釐清業主的設計需求，也有利於下次與業主碰面的話題展開。**畢竟是轉介紹，為避免有錯誤的解讀，與業主碰面時最好再重新確認**。倘若從介紹人或網路搜尋的資訊不多，李政忠建議也可以等到碰面時，同樣以好奇的心態打開話題，並從中收集資訊。但前提第一步要成為「好朋友」，起心動念都抱持「真誠」的態度，就像交朋友一樣地介紹自己，並**切記在整個過程中，設計師說話僅佔四成，而是要讓業主暢所欲言**，才能從中探知更多的資訊，甚至當業主對工作內容或過去的裝修經驗有所抱怨時，設計師也不妨敲邊鼓讓他說得更多，使業主感受同理而備覺親近，**就像好朋友聊天般的舒暢愉快，因為目的不只在於這次的成交，而是未來還會有幫忙轉介紹的機會**，讓友好關係持續發酵。

| POINT 4 |　碰面時有所準備，向對方展現最大誠意

李政忠表示，若業主希望設計師於碰面時帶上作品參考，可順勢探問：「請問您是從哪裡看到我的作品？是看到哪一張照片？」**從業主的回答描述中，可看出他對空間設計的想法或偏好，喜歡復古或自然、簡單或華麗的感覺？以據此先行準備作品，且提出三樣作品即可，以免印象混亂，使話題發散而無法聚焦想法。**倘若在聊天過程中發現赴約所準備的圖稿並不符合業主的需求，設計師亦可大方承認：「今天帶的作品並沒有適合您的，但我會另外再準備別的，或用 E-mail 給您？」李政忠強調：「事先準備的圖稿都是基於初步印象，若發現到了見面現場並不符合業主的裝潢預算和喜歡的材質等，**寧可暫不秀出設計圖稿，而是另做準備，因為重點就是希望出示的圖片能夠打動業主，而非散彈打鳥。**」再者，只要業主選出喜歡的作品案例，也可依據設計細節引發業主的各種提問，在一來一往的回應中獲取更多的需求資訊。

| POINT 5 |　掌握共室、共是、共識、共事原則，充分溝通又不傷感情

如果說考驗婚姻的第一關是辦婚禮，那麼居家裝修恐就是另一個大魔王了。會這麼說的原因在於，裝修本身是一項龐大繁瑣的溝通過程，除了夫妻彼此要達成共識，偶爾還得顧及那些過於「熱心」的長輩意見，當客戶情況如此複雜時，**王東明認為設計師更要發揮溝通窗口的價值，不要只是當個傳聲筒**，他建議不妨可掌握**「共室、共是、共識、共事」原則，邀請所有關鍵者一起來聊聊，降低溝通障礙和疑慮**。要展開溝通，首要便是「共室」即是邀請所有想參與設

計的人齊聚一室一同來談談，不單只有重視一方的意見，而是要收攏所有的想法，在溝通的過程中想辦法讓業主說「是」，這個「是」至少要讓對方認同三次，王東明說可別小看讓對方說「是」，這會有助於讓彼此達成「共是」並走向「共識」，即雙方有共同的想法，進而才有機會步入到「共事」，接著邁向展開執行設計的階段。

觀念 ②
提案前學習中醫看診觀察業主脾性

| STORY |

客觀評估，謹慎面對畫大餅的客戶

　　小方剛開始接案時案源不多，有一天接到一位客戶，面談過程都相當熱情，起初對於小方給出的建議和想法也都很認同，還豪氣地跟他說：「年輕人看你這麼努力，幫我把家做好的話，以後一定幫你介紹源源不絕的客人！」當下讓小方非常感動，更拼盡全力想要做出讓客戶滿意的設計，但進入到提案階段後，他突然開始對設計的各種細節感到不滿，並且想要主導設計，希望能幫他改設計或是壓預算，過程中還會不斷用「我都這麼挺你了，就幫我一下啦！」的情緒勒索攻勢，不斷地跟小方殺價，最終導致設計變得綁手綁腳，無法好好發揮。

| POINT 1 |　　累積信任值，才不會失去主導權

　　菜鳥階段最缺乏的就是經驗值，所以這時最需要累積的就是「信任值」，如何產生可以分成幾種面向討論，木介空間設計總監黃家祥表示，首先，試著觀察分析客戶的個性與做事方式，切換應對的方式，像是面對專業人士的客戶，例如：醫師、工程師、教授等，他們自身便可能做了許多功課，溝通上也偏好理性分析，這時就必須拿出專業知識作為應對基礎，而當面對較注重生活氛圍的客戶，同一件事便需轉換成更感性的說明與理解，**讓客戶感受到自己的需求有被好好理解，信任才有可能產生**。再者，面對錯誤也要有勇於承擔與處理的魄力，人人都有可能犯錯，更遑論菜鳥時期缺乏經驗，卻也是身為菜鳥的優勢之一：**可以犯錯，重點是絕不能抱持掩飾的僥倖心態，有效化解失誤也是一種能力的展現**，反而能為自己贏得更深的信任，當客戶相信設計師能為他解決問題，才會放心將主導權交出去。

| POINT 2 |　　察言觀色，探索業主真實想法

　　住宅裝修案要拿下，就必須要懂得業主所在意的「點」到底是在哪裡，設計師要能問出連業主可能自己都不知道的問題，才能對症下藥，用設計的專業能力解決問題。王采元工作室設計師王采元分享，「**自己習慣透過『面對面』開會討論的過程觀察家庭成員的互動，家庭中一定會有『經濟強勢』與『經濟弱勢』的角色，經濟強勢者通常講話會比較大聲，讓經濟弱勢者的聲音逐漸變小，甚至不敢表達。**」王采元談到先生通常是經濟強勢者的角色，常說：「**這個我決定就好**」，多半先生所講的答案，太太不好意思反駁，但肢體語言卻表

露無遺，**當太太出現「搓手」、「頭低低的」**，或是一直皺眉望向先生，設計師就大概可以讀出太太的想法，接著就必須拋出適當的提問，可以從「家事誰做」這個主題切入，讓真正操持家務者有發言的機會，設計師才可以從會議中聽見真正的使用者意見。

觀念 ③
別急著先説，先「懂」業主要什麼

| STORY |

放緩腳步客觀評估，避免吃虧受騙

　　剛開始接案的時候，小林的朋友找他設計他的家，因為剛開始創業，加上又是認識的朋友，所以非常殷切興奮地把腦中為他設想的所有設計想法全都提出，對於小林的建議對方也都給予肯定和正面的回應，整個溝通階段可以説是完全沒有遇到問題，似乎相當信任小林的專業，當時還心想真是順利的開張個案，沒想到完工後進入驗收，朋友的態度有了 180 度的轉變。從進門開始，一路巡視檢討每一個櫃體，質疑小林被木工師傅騙了，用料不是實木、不夠實在，讓小林非常沮喪也覺得對朋友很不好意思，以為真的是自己太嫩受騙，回頭與廠商確認，反被廠商罵：「你們跟著人家一起不懂，做什麼設計師？裝潢櫃體哪有人在做實木的！」當下小林才恍然大悟，原來朋友並不是真的信任我們，只是想要藉由挑剔去得到更多的好處。

| POINT 1 |　打開觀察雷達，給自己 30 秒換取好印象

　　艾馬設計設計總監王惠婷表示：「觀察力」是設計師必備的能力，屏除原本就認識的客源，基本上每一次的接案都像是一次陌生開發，從客戶進門的 **30 秒內，業主的穿著、溝通時的眼神、行動中的肢體表現等，都是推敲的線索。**而與此同時，客戶其實也在觀察設計師，身在網路世代，事前的資料查找是基本，所以在相約面談之前，客戶通常對於設計師的作品已有一定程度的認識，可以不用急著表現自己，**取得「好印象」才是初次面談的關鍵所在，而這就得仰賴前 30 秒的細節觀察力，**決定你要用什麼樣的方式和態度來迎接客戶，有些人適合熱情招呼，有些人喜歡保持適當而禮貌的距離，也有些人喜歡一針見血的建議，正確的拿捏需要經驗的累積。**但切記，絕不要第一時間就一頭熱地往前衝，先暫停一下，給自己一些時間去做判斷，在客戶心中留下好的初印象，才有可能近一步建立彼此的信任互動。**

| POINT 2 |　聊出客戶真實需求，取得信任也免吃悶虧

　　很多人在面談階段，就急於立即得到客戶對於居家設計的回應：「喜歡什麼樣的風格？」「想要什麼樣的客廳和廚房？」直接把問句丟出去，往往很難得到正確的答案，「這是人的本性使然，通常我們比較容易知道自己不喜歡什麼，卻不清楚喜歡什麼，**一個好的設計師必須要懂得引導客戶說出自己的想要與需求。**」王惠婷説道。首先，先從了解家庭有哪些成員開始，有了人員的基本認識，不要馬上切入空間討論，可以慢慢從生活和興趣聊起，喜歡聽音樂嗎？有沒有在家做飯的習慣？愛喝酒品酒嗎？也許會發現彼此有共同愛好，再延伸

了解，從觀察到的生活習慣協助回推對於家的想像，才能切中客戶的真實需求，此外，**這個環節也要適當將選擇權還給客戶**，足夠重視自己的家的話，在聽過設計師的建議和分析，一定會有自己的選擇和想法，反之，若只是想要無償得到設計圖面或是希望在價格上無理壓價的業主，這時往往會像好好先生般，一個勁地贊同而沒想法，必須謹慎。**當互動不侷限在一問一答的機械式對話，讓客戶能感受到設計師有好好將自己說的話牢記在心上，才有機會建立起信任，而信任感一旦建立起來後，後續的溝通和執行就會簡單順利的多。**

| POINT 3 |　謹言慎行，讓對話保持彈性空間

　　能否有美好的開局，關鍵性的提問至關重要，必須避免有爭議可能的提問，看似是對於客戶狀態的關心問候，相當有可能是極度敏感的地雷問句，王惠婷表示：「**我們無法也不能預知客戶的人生課題或是當下的狀態、困難，不帶預設立場的提問才能確保聽者在對話中感到尊重舒適。**」像是以「未來新家大概會有幾名成員呢？」取代「您們是夫妻嗎？」「有幾名小孩呢？」等過度直接的問句，以避免造成場面的尷尬。另外，在初步討論時，也**不要一開始就過度自信地給出設計承諾，假使後來發現空間條件不允許，反而是種失信**，當對話過程中能夠讓客戶感受到設計師對自身生活習慣與需求足夠理解，「**設計師懂我**」的信任感一旦建立，不但能讓對話互動保持愉悅，後續的設計規劃也會因信任而有更多發揮空間。

觀念 ④
溝通時，嘗試把話語權交給所有人

| STORY |

想方設法從家庭成員的對話中拼湊真實

　　小張好不容易到了要跟業主碰面這一天，碰面之後在歷經短暫的聊天後切入正題，開始與業主夫妻確認起彼此對於空間的想像與需求。男主人侃侃而談，讓人感覺很有自信，女主人在回答提問時，則相對較為簡短，會以男主人的意見為主。「這個我決定就好，我們可以接著進行了嗎？」男主人似乎時間相當寶貴，總是想迅速地答題，消化完今天的討論會議，而女主人回答時，聲音相對小聲且總說：「這個這樣可以，我沒什麼意見。」小張總覺得哪裡怪怪的，問到需求時先生滔滔不絕，太太真實的想法總感覺無法表達，面對這樣的情形，小張實在不知道該如何突破才好，萬一照著先生的說法把圖畫下去，到時候會不會變成太太其實不開心也不敢講的局面？又萬一完工後了但業主卻覺得不好用，不僅喪失掉了口碑，更別想可以藉此機會發展成回頭客……。

| POINT 1 | 看清表象，找出幕後實權精準對焦

　　人際關係需要時間醞釀，與客戶的過招也不能只看表象，有時一開始表現友善的客戶可能後期更有風險，當客戶在溝通過程無法清楚說出自己的想法和需求，同時傳達出我絕對相信設計師的態度，其實是項警訊，含糊的需求有極高可能在看了圖面後，轉變成「這不是我要的感覺耶！」同樣模糊的反饋，一來一往，可能會耗費相當長的時間才能抓到客戶所謂的感覺，如何正確在溝通階段引導出明確需求，甚至在適當時機即時停損，會是更有效率的做法。另外，黃家祥也提醒，**不要忽略客戶裡話少的一方，適時在對話中詢問其想法，觀察回應的內容甚至是雙方的肢體互動**，是真的願意全權交由另一半決定？還是有自己的堅持和觀點？**有效並確實掌握真正的主事者，才能進而精確對焦需求，增加拿下案子的機會。**

| POINT 2 | 巧妙引導，平均分配家庭成員話語權

　　室內設計是一個絕對客製化的成果，要讓一個家好住、好用，並且獲得全體家庭成員的認可，就必須從尊重個別差異開始。王采元解釋，在談需求時**父母往往會不自覺地，去替代孩子的主體，比起孩子的意見，父母更希望設計師「照自己的希望去做」，使得話語權掌握在強勢的一方手中，因此設計師在一場會議中，必須先平均分配家庭成員間的話語權，才有構思設計的方向**。王采元以自身經驗為例，每一位家庭成員平均會花費一個小時的時間，從生活習慣、個性、喜好，對於空間的需求問起，在二十多年的接案生涯中，她了解到不管多小的孩子對自己要使用的空間，都是有想像且有期待的，「在我的經驗中就

算是小學一、二年級的孩子，你看著他的眼睛，他們有很多他們想講的，而這些未必都是不值得聽的意見。」從家庭成員的互動中，設計師也可以**觀察每一位成員的個性，到底誰是急驚風，誰又是慢郎中，這些都可以發展為設計空間時的參考。透過平均分配發言權，讓家裡的每一位成員可以充分表達自己的需求，同時感受到設計師的尊重，也對新的空間抱有更多的期待。**

| POINT 3 |　想辦法製造機會，讓所有人說出自己的想法

　　設計師替業主規劃空間設計，除了預算問題，整合多方意見也是一大關鍵。以預算為例，很可能男女雙方認知定義是不同的，當設計師在詢問時，女方直接脫口說：「預算在新台幣 200 萬元內⋯⋯」但這時若男方出現默默無語或面無表情的狀況，有一種可能是他沒有想法，也有一種是他因為害怕破壞和諧，不敢說或不知道怎麼講出來。王東明說：「**設計師作為一位協調者，旨在促使意見能協調一致，要想辦法製造機會讓所有人說出自己的想法。**」面對比較不敢表達的一方，可以製造與他獨處的機會以藉此問問他內心的想法：「林先生，可以讓我知道一下您的預算是多少嗎？我再來幫您拿捏⋯⋯」透過從中調節，按彼此的預算重新抓出一個平均值，如此一來滿足各自需求的同時，也讓很多話難以啟齒的話，有機會被消化。

| POINT 4 |　　找到關鍵人物，才能做出對的設計案

　　年輕設計師好不容易接到客戶詢問，還是一間豪宅案，心想終於能一展自己的設計能力，不料後來才發現來接洽的是業主的秘書，在找不到 Keyman 下，所有的溝通就像在瞎子摸象。面對這種情況，JOE'S 喬斯室內設計創辦人楊正浩認為聆聽客戶關於生活與設計需求的想法仍是首要條件，只是要注意**需與真正 keyman 對上話才是有效溝通**，避免白做工。很多時候真正業主因為工作忙碌不會參與開會過程，可能是業主太太或下屬出面，但提出設計圖後卻演變成出錢的關鍵人物頻頻打槍，所以面對此類型客戶，一定要弄清楚誰才擁有決定權，想辦法得知關鍵人物的需求、想法與意見是什麼，才能避免無效溝通。即便是企業家，晚上 11、12 點還是可以抽空講個 10 分鐘的電話，或是成立通訊群組，用圖片界定對方喜歡的風格，**確認業主認為最重要空間、希望的設計要點是什麼**。可能先生覺得重要的地方是客廳，要能邀請朋友來家裡喝酒聯絡感情，但是來開會的太太卻覺得是廚房功能才是重點，若只聽一面之詞，設計思考可能會不夠周全。如果是秘書出面處理，也可用「同理對方的感情招式」來得到協助：「您來跟我談這件事情也很為難，因為您不知道老闆需求到底是什麼？但是裝潢設計就跟訂製衣服一樣都需量身訂做，請您務必要幫我跟老闆約個時間，不用面談電話也可以，我需要了解他的生活習慣才能幫他做好規劃，也能讓您好好完成這項任務。」**與窗口動之以情，建立起信賴感，尋求任何見到業主的機會，若對方真的沒時間，也可以列出想知道的問題請對方問到答案，才能讓設計案得到認同。**

| POINT 5 |　尊重家庭成員差異，找到可對應的設計方案

王采元認為：「**設計需求表單並要求業主填寫，可以讓設計師迅速掌握業主的需求。不過，家要好住，還是必須統整所有人的需求，才能進而找到可對應的設計方案，要聽取需求首先就必須從尊重彼此的差異開始。**」她舉例，自己會為某些業主規劃「物品暫放區」而這樣的設計，便是為了解決家庭成員個性的差異而產生的。購物回家，有些人習慣馬上歸位，有些則喜歡放一下再慢慢收拾，個性的快慢不同可能就會在生活相處上出現摩擦，急性子會認為物品必須馬上歸位；性子慢的會認為放一下再收就好，而在家中規劃了「物品暫放區」則成為家庭成員彼此個性差異的中介空間，物品買回家後可以暫時放置，等有時間再慢慢整理。另外，常見的小孩房設計，標準配備除了床之外，就是書櫃與書桌，王采元認為這是一個無形中把孩子趕回房間的一個思考與設計，她實際問過許多孩子：「如果客廳可以有一個角落，稍微保有隱私性，但是又可以跟大家一起，你會想在那邊做功課嗎？」許多孩子的答案跌破了大人的眼鏡：「孩子是願意的。」原來孩子之所以想躲回房是因為在開放空間內，隱私性不足容易成為大家的焦點，但若有個角落能滿足隱私需求，或許孩子不會選擇縮回臥室。理解到家庭成員們真實的需求，並予以滿足，就能造就讓人幸福的設計。

觀念⑤
練就一口表達力，把話說到心坎裡

| STORY |

掌握不到溝通眉角，機會總是錯過

　　小陳好不容易自立門戶順利成立自己的設計公司，但過去在其他設計公司工作時，接到案子多半已是前老闆談好後，再分配接著執行，幾乎可說是沒有和業主直接交涉、溝通的經驗，等到自己接案才發現說話、溝通原來需要技巧……。小陳最常遇到一起前來洽談裝修時，除了接洽者的想法，後面還有許多親友長輩的意見，常常面臨多頭馬車的情況，最終案子老是談不下來。另外，就裝修設計而言「預算」是很重要的一部分，經常遇到業主對預算認知有落差，站在小陳的立場硬是接案很可能會賠本，但拒絕最直接的是得面臨公司生存問題……究竟該怎麼和業主「過招」，用對方法有效溝通、順利接案？

| POINT 1 |　借鏡醫師「問聽說解」技巧，快速達到溝通目的

　　王東明表示，**當接到設計案時勿埋頭先做設計，首先第一步是詢問對方，像醫生看診病人一樣，問出病人的病症，哪裡痛、怎麼個不舒服？借鏡醫師看診不斷提問，才能對症下藥並從中找出設計的方向。**問的時候有技巧也要有先後順序，像醫生看診，除了問哪裡不舒服？不舒服幾多久了？身體出現哪些症狀？而後還會再深了解用藥的情形、相關病史等，這除了展現專業之餘還多了一份貼心。回到設計師對面業主時也是如此，除了問出他想要什麼、喜歡什麼？還可以再想辦法問出在意什麼、不要什麼？從提問中一起幫對方找出真正的問題，也引導出對方心中的答案。業主在說明的過程中，設計人也要仔細聆聽理解背後真的需求意義，最終依此提供解決方案，當對方有不明白或疑慮時，再透過詳細說明讓他能更清楚了解為何這樣做。

| POINT 2 |　幫對方找出心中真正想望，讓他能夠做出決定

　　不少業主是首次投入裝修設計，很可能都還不清楚自己究竟想要的什麼，因此，設計師在與業主接洽接案的過程中，除了利用問題引導業主釐清自己的需求，也可以藉由一些圖像、案例等，抽絲剝繭歸納出真正需求背後的需求。王東明解釋，「**裝修設計它不像商品如此具象，無論是設計師還是業主本身，都可以運用一些具體圖像進一步篩出真正想要的東西。**」以風格為例，如果業主說喜歡的是「簡約風」，但現代風、北歐風、無印風多少都有點符合簡約風的定義，倘若沒有進一步透過更細的說明找出主真正想望，便很容易陷入單一「風格」字眼的認知落差輪迴裡。這時建議可以把符合簡約風的作品圖找出，讓業主慢慢藉由刪去法則釐清喜好，引領他能做出明確的決策。楊正浩也認為，

「與客戶表達設計概念時，應盡量以實物方式說明，避免兩造認知不同，引起日後紛爭。」與客戶進行溝通說明時，千萬**不能光用言詞形容搭配平面圖解釋**，並非每一位客戶都能充分看得懂室內設計圖，充分了解相關術語，若僅用「日式無印風」、「鄉村風」這樣的名詞說明，就像對一般人說出「魚狗」一詞，也不是每個人都知道這個動物長什麼樣子，所以盡量**以圖片、手繪、3D 圖、模型等實體作為佐證，確定雙方認知理解都是一樣**。講述風格時，也可偕同網路圖片進行說明，以確定客戶表達與自己理解的是同一種氛圍。建議進行提案會議前，可先準備相關的圖面工具，尤其許多客戶不見得具備良好的空間方向感，當格局有較多更動時，運用紙板、黏土、3D 圖等素材主動輔助說明，越能讓客戶理解設計圖表達的是什麼，就能大幅減少後續施工變動機率，也展現自身提案態度的細心與貼心。

| POINT 3 |　用「引導」方式讓對方自己說服自己

在與業主溝通的過程中，都希望彼此的交流能達成共識、朝預期的方向走，王東明提醒，與人溝通不要靠說服，因為說服會給人都是你講的、你叫我做的，甚至自己選擇這套設計是被迫的，一旦有這樣的情況出現，很容易讓對方感到不舒服。「**厲害的溝通高手是讓對方做決策，透過引導讓對方思考，一步步達成說服目的。**」王東明進一步舉例說明，當業主在風格上猶豫不決時，不妨可以這樣說：「以我對您的了解，○○風格相對適合您，因為您平常工作忙碌，選擇這樣的設計風格與形式，只要再加個掃地機器人，就可以很輕鬆打理自宅，維持它的美觀與整潔。」說的話也不要過多或更混亂，這樣對方反而更難做出決定，掌握簡單、有重點兩大原則，剩下就是等待業主讓他們相信自己的判斷。

| POINT 4 |　找到成交機會點，小案照樣也能累積實力

多數人沒有室內設計的背景、裝潢的經驗，一般人首次面對裝修設計在與設計公司溝通時，常因為資訊、認知落差出現許多問題。以裝潢費用為例，因每間房屋的屋況不同，裝修費用也會隨之不同，很可能遇到的情況是，來找你的業主只有新台幣 80 萬元的預算翻修房子，想做的明明遠超過預算，作為創業設計新人很難不掙扎該接還是不接？王東明不諱言了為了累積經驗和案例，多數新手都是這樣起步的，但他建議可以更有技巧地與對方溝通：「**預算有限下，可以將裝修分兩階段進行，首先因為這間房子屬於中古屋，優先將重點放在修繕漏水壁癌或管線老舊方面，以提高居住安全性，其次再考量基本設備、傢具的配置比例，其他則可再等到第二階段時再依續添入⋯⋯**」這樣溝通，一方面代表你在為業主想辦法，不會因預算少而拒絕他，另一方面這次的服務獲得對方信任，第二階段再裝修時他也會再尋求你的協助，為成交、累積經驗找到新的機會點。

| POINT 5 |　影片打槍不需硬碰硬，成本說明消除疑慮

網路上有關裝潢的影片不勝枚舉，有的客戶會拿著網路影片來質疑設計圖，認為網路影片的裝修配管方式比較好看或省錢，但實際上卻非可行情況，其實這正是能好好展現設計師專業能力的時候。楊正浩建議：「**可從工法或生活使用需求來陳述專業判斷，說明影片內容只是吸引點閱率的噱頭。**」例如：樣品屋為了讓房子空間感放大，往往櫃子深度只有 35 公分，目的是為了好看好銷售，但實際生活使用上，櫃深不足、不好收納變得徒有其表，或是餐廳櫃子較

淺是商業使用考量，不見得適合居家使用，乍看下都是櫃子沒錯，但不好用的櫃子會讓收納空間不足，不符合生活使用尺度。另外，小紅書等網路影片常有一些水電配管以直角轉彎營造美感，業主會拿這樣的影片質疑為何自己家裡的配管走斜的很醜，這時候亦可這樣回應：「這樣的配線方式，管線長度增加，不僅材料費增加，施工方式較耗費時間，工人的費用也會增加。」在要增加費用的情況下，反問對方是否能夠接受？抑或是這是封板的天花其實不需要浪費這些錢，對客戶耐心說明其中差異之處，亦能展現出自己的專業能力。

| POINT 6 |　　遇失誤第一時間誠懇道歉，犯錯也能提升好感度

　　與人溝通的過程中總會遇到「說錯話」的狀況，對此，王東明認為，**如果真的不小心說錯了話，就誠實地面對錯誤**，一句「**對不起，我說錯了**」都遠比找各種理由解釋、甚至牽強的「硬拗」來的理想，同時也能盡量避免產生不必要的損失。另外，年輕設計師經驗可能不多，曾有發生過設計師幫業主挑選家電時，沒有仔細留意到尺寸，出現電器是與置放空間不吻合的情況；抑或是像一般家用電器的開門方向，多半是為了照顧慣用右手的使用者，倘若沒有留意到業主是左撇子，若按常用形式挑選就很容易產生問題。無論出現上述哪種失誤情況，王東明建議第一時間就是誠懇道歉，可以和對方說：「**對不起我沒有注意到**」，並即時想辦法解決問題，絕對不要再加以辯解或硬拗「**例如：你怎麼沒說……**」這樣只會讓對方更反感。「有時候很可能就是一個承認錯誤的態度，加上全數認賠更換的動作，有助於建立業主對你的信譽，甚至也有可能業主也願意退一步，一起共同來承擔失誤。」

| POINT 7 |　掌握即時通訊運用法則，使人感到舒服、專業又高效

　　各種通訊軟體普及後，許多人溝通都靠「傳訊息」，逐漸取代過去「講電話」模式。王東明認為，**單靠訊息文字溝通，其實是很不容易察覺到對方的情緒、說話的表情等**，有時候甚至只收到一個「嗯」、「好」的回應，既無法得知對方意指有接收到訊息、表示認同，還是另有其他意思？這樣的溝通方式有其限制性，很容易產生不必要的誤會，特別是面對裝潢設計高額的費用支出，方方面面的細節相當繁瑣，確認上更是要仔細。王東明建議：「**一旦涉及溝通最好都要讓彼此『真正講到話』，哪怕是碰面、抑或是快速約個時間進行電話說明都好**。至於通訊軟體則是作為掛電話後再次確認之用，把剛剛談話的內容重新條列後，讓對方再一次地確認內容，善加利用溝通工具不僅會加深業主對你的信任指數，連帶執行效率也會一併提升。」

觀念 ⑥
善用工具，讓重點能更清楚的表達

| STORY |

彼此有認知落差，商談時總對不到焦

　　小美與業主一開始聊得很高興，對方也提了很多需求跟意見，並說明他的預算是新台幣 150 萬元，當下沒想太多，回來後按照業主的需求畫圖、估價，心想要用很棒、很炫的設計滿足客戶需求，沒想到開會時，業主一看到提案書寫著預算新台幣 200 萬元，當下就大發雷霆，質問：「怎麼會做出超出預算那麼多的設計？」但殊不知現在原物料漲不停，再加上人力短缺造成工本費不停攀升，小美沒有浮報，真的深感委屈……同時對方也覺得有些機能當時他還沒想到，事後又想再添加，但這樣費用也連帶增加，究竟應該怎麼做，可以避免發生這樣的狀況呢？

| POINT 1 |　借助表單，引導業主破除成見、加以思考自身的需求習慣

　　各式各樣的材質與設計風格，對於使用者而言，永遠不會比好用更為重要，因為居住空間的本質，就是因人而生的，王采元指出很多人「**用成見想像空間**」，例如：**客廳的配置就必須有沙發、有電視，臥室內就必須要有化妝桌。**許多設計師都會有一份了解顧客需求的表單，王采元同樣也設有一份「業主需求單」，表單條列之細，從身高、慣用手、生活習慣、個性，到衣服有幾件……等問題都囊括在內。這份表單就是源於「每個女生都需要有化妝桌嗎？」的疑問，2011 年協助好友設計裝修時，因為了解她是位站著化妝的女生，遂提出了這樣的疑問，在與業主討論後，也發現不一定真的需要在房間內設置化妝桌，對於習慣出門前才順手化妝的業主來說，將化妝空間設在玄關會是更好的選擇。由於問得很細，王采元最終將這些問題都羅列下來，成為了一份可以了解業主個性與需求的終極表單。**引導業主破除成見，進一步思考自身的需求習慣，在藉由設計師統整需求，並提出對應的設計，不僅讓空間更加自由，也透過業主實際居住的反饋，肯定設計師存在的價值。**

| POINT 2 |　備好簡易價格表，現場速算可打預防針

　　為避免客戶期待值過高與預算不成比例，經驗不多的設計師可以**先把一般常見的裝修配置約略價格背起來，討論過程中先簡單速算是否會超過預算**，避免之後的提案報價與客戶預算相差過大造成雙方不快。除非大動格局，不然一般房屋大小類型相去不遠，會有一些簡單公式可套用，例如：新成屋天花板油

漆一坪約在新台幣 1,600 元左右，因現在房子小，電視牆尺寸差異不大，通常為 10 ～ 12 台尺、大約為新台幣 30,000 ～ 40,000 元左右，水電燈具一坪約新台幣 2,000 元（以嵌燈、軌道燈為主，不含吊燈）等，**配置預算有初步了解，當客戶講述需求將之記錄下來，在會議記錄旁邊簡單標出各需求的約略費用，即可快速得知剛剛討論的配置需求，是否已經超過客戶預算**，同時還可跟客戶說明目前金額是速算結果，而人工與材料的價格是浮動狀況，有可能還會增加 10 幾％的誤差，這個計算結果還需要往上抓多一點金額。在**會議現場與客戶溝通速算結果，這個步驟同時也是在篩選客人意願與價格接受度**，同時也能為客戶打預防針，若是客戶對這樣的金額已經有心理準備，再回去設計提案，千萬不能傻傻光記錄需求不先稍加計算，屆時提出的報價與客戶預算相差過大，反而讓客戶覺得不夠專業。

| POINT 3 | 客戶心海底針，不說實話主動給答案

客戶若老是有話不直說可分成兩種狀況，第一若是關於預算，要知道**想隱藏真實預算都是人性**，若對方不願明說，可直接照著討論的需求報價，並說明報價是按照客戶所提的需求來估價，因為客戶無法多提供相關資訊，因此也無法幫對方列出省錢或更好的建議，**讓客戶直接面對結果，若有進一步意願，之後大多願意開誠布公**。但對於**需求跟背景條件都沒有直接答案的客戶，則可婉拒接案不當冤大頭**，因為這類客戶顯然沒有裝修設計的迫切性，有可能只是要拿個報價去四處詢價，不需要把力氣花在這樣的客戶上，婉轉說明室內裝修設計是很客製化的工作，若對方無法提供明確的答案，可能也就無法繼續合作下去。碰到一直想更動設計圖內容的客戶，可區分為簽約前與簽約後兩種處理方

式。若為簽約前可先不必急著更動提案，只需多加一些附帶條件，說明若是更
動會增加那些費用，留給客戶一些思考時間，重點是客戶到底有沒有簽約意願。
若是**簽約後想變動設計內容，重點還是合約上是否有載明，所有報價是按照討
論的需求項目來做設計規劃並按照提供的圖面施工**，若要變動需加收設計圖的
改版費與施工變動的加收費用，**只要把相關條款註明於合約內，即可保障設計
方權益。**

觀念 ⑦
設計放一邊，解決需求才是真道理

| STORY |

提案頻被打槍，老是抓不到業主喜好

　　害怕案源時有時無的小錢，在接到客戶委託非常開心，心想又有機會能夠大展身手，為客戶設計出美美又住得舒適的居家空間，但在數次開會的過程中，能夠感覺到客戶好像不太喜歡自己的設計提案，卻又不說出真正原因是什麼？每次詢問，客戶的回應常是虛無飄渺，沒有具體答案，讓小錢溝通得有點心灰意冷，每次提出建議客戶態度也是顯得模稜兩可，不知道他們到底是覺得那裡不好？究竟跟客戶溝通的問題出在那裡？也很怕這樣下去跟客戶越聊越不投機，不僅失去一個客戶，白白浪費時間之餘還是 Get 不到問題點是什麼？

| POINT 1 |　　多聽客戶需求，再提出專業建議

　　楊正浩觀察，「接案經驗不夠的新手設計師常不自覺會發生的第一個問題是，**急迫向客戶展現自己，想像力過多、沒有真的靜下心來傾聽業主需求。**」有些設計師一接觸客戶就幫對方想很多，這邊要設置鞋櫃、那邊最好要有吊衣桿，自顧自講一大堆，客戶反而會覺得壓力很大。居家設計裝修更多時候是在聆聽業主需求，先聽、全盤了解使用者的需求、想法以及他自己提出的方案，**在聆聽階段不會先去探究討論預算到底有多少，而是去理解他想像中的家是什麼樣子**，同時藉由聆聽過程，也能大約明白客戶要的是過生活，還是想要獨特設計風格的住所？以過生活的角度來說，楊正浩認為不用擔心展現設計功力時業主會有壓力，因為設計方向不至牽動到大筆預算，而是如何規劃機能配置、格局改造，若是新成屋卻願意投入大筆預算，存在許多想法的客戶，當然規劃方向更多是設計技法與呈現材料質感的複雜度，因此可藉由聆聽的過程中了解客戶需求的設計方向，之後再明瞭客戶的預算水平，慢慢收攏自己的設計概念與想法。**在理解客戶提出的方向後，以需求為基礎建議客戶其實有其他解決方法，讓居住空間更漂亮、更適合、更好用，這時客戶就會發現所謂的設計功力是什麼而不至於有壓力，這才是設計師專業所在。**

| POINT 2 |　　理組腦引導提問，探索真正需求

　　楊正浩表示，當客戶對自己的需求概念模糊也説不出具體內容，可能是因為第一次購屋沒經驗沒做功課，或是表達能力不夠，**這時設計師要拿出「理組腦」思考模式，引導客戶一一列出居住需求**，例如：這間房子要住多少人？有

那些成員？想使用多少年？是否會有其他人暫時使用？希望要怎麼運用現有空間？**藉由提出與居住空間有關的問題得到條列式參數，便可設身處地思考客戶使用情境**，自然可以幫客戶提出一個合理的設計方案。例如：若是女性主導的居住空間，重點就要放在收納機能良好，格局配置便於整理，材質容易清潔，也需注意好好規劃廚房格局，因為使用率高，營造出生活舒適的整體氛圍；若是男性為主的生活空間，廚房與收納的要求標準可能沒有那麼高，重點可能是放在打電動的休閒空間、與朋友能舒適喝酒等需求，**以提問來釐清客戶需要，也能藉此理解客戶自己從沒注意到的生活細節。**

| POINT 3 |　圖、文並用，旁敲側擊業主風格

除了以基本背景條件與生活需求的關鍵參數作為設計發想的基礎，還可以藉由其他方式獲得相關輔助與參考。例如：請對方提供業主目前住家的空間照片、正式與私下的生活照，**透過喜歡的裝修風格與裝扮去了解業主的美感方向**，因為一個人的穿著其實就反映出他的美學風格，也可以參考業主的行為模式如開什麼款式的車輛？喜歡的休閒活動是開跑車參加派對，還是參加慈善宗教活動？以上兩種行為模式的的居家風格絕對是大不相同，可這些周圍的資訊去探測業主喜歡的風格氛圍。空間風格與氛圍還可以透過提供網路照片來界定所謂的漂亮是加了鈦金質感的豪華風？還是簡約乾淨的風格是業主認為的漂亮？**先定義出形容詞範圍，也比較容易揣摩出業主的美感方向。**楊正浩認為，與客戶溝通盡量以閒聊表達出**室內設計案最主要目的，不是把外表做得多漂亮，而是要符合居住者的使用需求**，若是設計師無法得知業主生活方式，以及希望在家裡獲得的便利與需求，其實是沒辦法設計出一個最適合業主的住所，

那些美麗的裝潢也只是徒有其表，以懇切方式去表達而非探人隱私，相信大多業主都會願意敞開心房溝通。

| POINT 4 |　弄清是夢想還是需求，才不會做白工

　　詢問客戶生活藍圖時，需釐清客戶訴說的是「夢想」？還是「需求」？當設計師提問新房子想要什麼機能？客戶可能會說：「我想在窗邊有張漂亮桌子可以喝下午茶。」但深入了解，他其實是位高階主管，每天待在公司長達16個小時，設計師要加以理解這時候他說的是「他的期望而非真正需求」，**設計師需要透過聊天的過程，來跟客戶確立提出的是真需求而非安慰感。**「真的是這樣嗎？您有打算兩年後退休嗎？還是要繼續拼副總的位置？是不是把這樣規劃放在之後的階段去進行比較好？」當客戶表現出猶豫，可以引導客戶繼續確立下去，「如果您目前生活不可能做這樣的事情，房子也沒有打算要住一輩子不動格局，那先按照目前的生活模式與習慣，回家能夠放鬆、使用起來順暢，符合目前的生活型態做為當前目標好嗎？」由此可知在溝通過程中，對話技巧很重要，**設計師應適時引導客戶，有時候客戶比較沉默其實是因為還沒有靜下心來思考，同時也要有脈絡的去了解一個人，他的興趣、喜好與生活習慣，以第三方客觀、陌生朋友的立場，用專業提出最適合目前生活形態的格局配置，就能引起客戶良性互動。**但若是在確立的過程中，客人不斷堅持要進行他想像中的規劃，也可藉此得知客戶的意念很強烈，那就繼續按照對方的期望去建議進行。

觀念 ⑧
不盲目追加，以退為進並非是壞事

| STORY |

與客戶建立設計共識，破除設計盲點

　　一開始設計公司與業主確認新家櫥櫃相關細節，除了外觀繪圖、櫃體初胚等過程，提供完整圖片紀錄外，同時出具明確估價單給業主，整個過程的溝通與互動，皆秉持專業、清楚、透明；沒想到櫃體完成後，業主認為實際功能、使用體驗不符合需求，希望改變設計方向並重新製作。站在設計公司立場，明明所有過程都和業主再三確認並溝通細節，結果出來後不滿意，並非執行方疏漏所導致；但業主提出設計公司應全額吸收櫃體設計相關費用，包含材料、工資等項目。幾次協調下，最終雙方同意共同分攤追加費用，由設計公司出材料費，業主出施工費，這場爭端才得以完美落幕。

| POINT 1 |　評估客戶屬性及預算彈性，判斷是否該追加

　　許多菜鳥設計師對施工、工程經驗不足，只能暫時與外包團隊合作，但若一開始無法提供全套完整施工圖，便容易造成外包工程公司隨意更改設計，等到完工後，才發現設計與施作明顯落差，陸續糾紛當然應接不暇。但很多時候，設計師明明按表操課、照圖施工，完工後的成品也會被業主質疑：「因為客戶覺得做出來的樣子跟他想像的不同。」所以就算設計師通常先將做好的 3D 圖給業主確認，但由於圖樣較小，加上對業主來說，對 3 度空間無概念，無法想像真實樣貌，等到成品真正完成，業主才發現跟想像不一樣。「其實這才是真正案場上佔比較多的爭議所在！」綵韻室內設計總監吳金鳳說道。她進一步以自身經驗為例：曾遇過業主先挑 A 款木皮材質，完工後又覺得顏色過深，要求改換 B 款木皮色，因而產生費用追加問題。**這時候設計師首先要找出問題根源，是設計師對現場掌控度不夠純熟？還是業主自己判斷有誤？**站在設計公司立場，當然會對業主收取追加費用為主，然而**基於客戶對專業信賴及品牌口碑建立不易，更應謹慎拿捏該筆追加，以免款項到手了，但在客戶心中專業形象也蕩然無存。**有鑑於此，吳金鳳建議：「**可從多方面進行客觀評估，包括自行吸收費用的彈性、設計案的前瞻性、客戶成為未來主客戶的可能性、或是奠定人脈、創造永續機會等；若能在不影響運營的前提下，又能達成設計與業主共好的最大利益，就算自行吸收這筆追加，整體而言也還是利大於弊。**」

| POINT 2 |　　任何追加細節，應白紙黑字以示負責

　　任何設計上的追加，只要涉及成本相關，謹記避免只是口頭上的答應，一定要以文書證明、白紙黑字形式讓業主簽名核定，確認後再進行設計更改。吳金鳳特別強調：「任何法律行為，一定要白紙黑字才算成立！」工程進行中有時候業主會突然說：「這邊要再加幾個層板」然後輕鬆接話：「這應該沒多少錢吧？」設計師對於這類的話一定要有敏銳度，假設是木皮加石材的追加，費用一定比較高，當場就可以和業主直接溝通需追加費用；如果業主回覆：「你先做啊，之後再算你錢。」但卻一直不願簽名畫押，這就是業界經典的敷衍及拖延戰術，千萬不要傻傻先動工，一定要沉住氣，等業主在變更、追加文件上簽名了，再動工也不遲。

| POINT 3 |　　打破完美設計的盲點，應以專業為業主打造貼切生活

　　一般而言，當整體設計風格與工種流程確定後，98% 的設計與程序已定案，大部分業主不會再隨意調整設計風格，造成追加預算的問題；反而多數時候的追加變更，源自設計師構想不夠周全，以至於後續修正所產生的追加，這時當然不可能期待業主買單；或者，部分設計師因對自身設計求好心切，比如「牆面若能再加一點⋯⋯或是更換⋯⋯就更完美了」的心態，陷入設計盲點而企圖追加。對乙方、委託人來說，設計師是專業角色，為了設計完美而追加，其專業與用心雖值得肯定，但這不在一開始談妥的設計範圍裡，所以也不該將額外付費轉嫁業主身上。吳金鳳說到：「有位業主本來認為櫃子買現成的就可以，沒想到找不到適合的，因而臨時增加這筆設計，才會主動表示願意追加。」但

這種你情我願的情況也並非常態。**很多時候不必要的爭端，導火線來自設計師與業主沒有共識。**一些菜鳥設計師主觀認定要再多做些設計，或搭配擁有品牌辨識度的材料、硬體等，才能讓整個作品更完美，不過這種**一廂情願的設計執念，業主不見得會認同、支持**；若設計師自行加工後才告知業主，一旦設計不符合業主實際生活或喜好，也非一開始達成的共識，自然會產生紛爭。吳金鳳表示：「我常和新進設計師們說，要用專業來創造符合業主的生活需求、空間樣貌，而非盲從風格或複製潮流，才不會辜負業主對我們的深切期許。」所有設計的出發點，都源自於人的需求，居家空間更是提供給人安心居住的場域，一定要將委託者的預算、喜好、未來彈性等納入設計首要考量，破除自我的設計盲點與執念，才能成為業主心中口碑、體貼、美學品味兼備的專業設計師。

| POINT 4 |　以公司營運思維出發，平衡設計與現實生活

　　設計師大多感性、浪漫，對設計滿懷抱負與熱情，獨獨缺乏對數字的敏銳度，且台灣很多小型設計公司屬於單兵作業，也就是設計師一人包辦畫圖、設計、會計、監工到施工等，沒有專人來掌握公司整體的營運相關成本；加上只專注設計美感的堅持，忽略公司經營的現實面，導致資金流周轉青黃不接，沒賺到錢直接影響公司運營，最終陷入現實與理想反覆矛盾的尷尬局面。對此，吳金鳳補充說明：「除非公司招牌響亮、名揚國際，或做純藝術，無須考量經營現實面，那當然可以放膽創作；但偏偏大部分室內設計師包含我，都不屬於這類，那就應該**認清公司運營的商業現實及設計本質，盡力讓兩者達到平衡，才能發揮最大的設計效益。**」吳金鳳更進一步建議，**設計公司不妨採行「術業有專攻」策略，讓專人專責事務分工**，例如：設計師、傢飾部門就專注在設計

專業；總務、財務部門可出面協調公司相關事務，包含成本預算、與業主追加帳的詳談細節等，這樣**不僅可避免設計師因一人身兼多職，無法盡善設計、監督之責，也能降低因個人專業失誤造成後續追加，同時減少許多本不必要的爭議與衝突。**

觀念⑨
把每一次的不成功當成變強的助力

| STORY |

用心準備提案，但最終仍沒能談成

　　小宋每次在與客戶提案時都充滿了信心，但幾次下來業主碰了不少次面，且彼此溝通很愉快，眼看案子就快到手了，但最終仍是面臨沒有談成，轉而投向其他設計公司的懷抱，這讓他相當的沮喪。回頭檢視自己的提案準備，設計做得不差、配合度也很高、報價也盡量控制在業主的預算內，甚至在表達上也盡量做到讓業主聽得懂，這不禁讓小宋想問：「業主看我年輕所以還是不想把案子託付給我嗎？」、「失敗、被拒絕真的是常態嗎？」究竟要怎麼做才能不讓客戶跑掉又能採納我的建議，順利進行提案並把案子拿下呢？

| POINT 1 |　把挫折當磨練，有準備就不怕沒有機會

　　遭遇失敗、拒絕，甚至是不成功皆為人之常情，想要成功就不能害怕這些挫折，更不能害怕業主的拒絕。王東明鼓勵年輕創業者：「**把挫折、拒絕當作磨練**，下一次機會再來的時候，你就會有經驗去應對、面對交涉過程中可能遇到的各種狀況，自己不會再容易慌張，也更能從容應對。」當然，**每一次的挫折也不是白承受，記得事後一定要再重新檢討**，找出這一次在與業主溝通接洽的過程中，哪一個步驟處理的不是很理想？還是提案過程中可以再表達得更好？這些都可以反覆去檢視，並且要不斷做演練與修正，只要有準備，就不怕沒有機會。

| POINT 2 |　就算對方拒絕，也是一種回應

　　年輕設計師剛創業，好不容易有客戶上門，費盡心力準備提案，最後仍然落得一場空，這時候很容易陷入沒信心、自我懷疑，心想著：「是不是我的能力不好？」從過去很多銷售經驗得知，**拒絕其實是一種常態，無論老鳥、菜鳥都會遇上，與其一直執著於被拒絕的點，還不如把拒絕當成是一種回應，積極轉化思維尋找突破點**。回過頭來看檢視與業主溝通的過程中哪一個環節不盡理想？好比溝通上一直突破不了，很有可能是沒有針對業主格性調整說法方式，如果業主屬於沒有耐性型，這時你解釋過程太過於冗長，便很容易讓他感到不耐煩，出現不耐煩自然合作意願也不會高，下次再遇到這類型的業主轉而以簡而有力的回答，直接給重點，或許更加理想；另一方面也有可能客戶屬於反覆型的，如果這時你給的是模稜兩可的答案，加深他們更難做選擇，下次遇這類型業主，直接給明確的建議，可能就有機會將合作項目拿下來。

| POINT 3 |　　承認彼此是不同頻道的人，未合作非壞事

　　JW 智緯管理顧問公司總經理張敏敏表示：「**每一位設計師有自己擅長的領域、風格，相對的業主也有自己的設計喜好，有時在彼此擅長與喜好之間有『對頻』問題，彼此有『對頻』合作才有可能。**」因此，她建議年輕設計師在接案子之前，可以把自己擅長的設計類型、風格等，提供二～三個作品給業主看，並主動說明：「這是我的設計風格，請問合乎您的需求嗎？」或是「這是我所擅長的設計類型，您喜歡嗎？」當對方也很喜歡，溝通才會有交集，反之當他興趣缺缺，設計師也能清楚知道彼此是不同頻道的人，不能合作未必是壞事，也不浪費彼此的時間。張敏敏強調，「**一開始就把自己的專業與特質向對方表達清楚，反而會受人尊重。**」

觀念 ⑩

把優點極大化，勿讓缺點成致命傷

| STORY |

不善與人互動，只想專注於設計……

　　小林因個性不喜歡應酬，只想專心做設計，開設計公司對他而言是個意外，當初因基於親友介紹，指定由他親自操刀才放心，未料引發口碑效應，又陸續帶來幾個案子，只好獨立創業。只是沒想到成立公司之後，親友介紹案要求的友情價往往變成包袱，不僅預算較低而難以撐起團隊運作的成本，也要經常面對不同設計風格的需求，完全偏離設計初衷，讓他愈來愈不想接觸客戶；更何況還有陌生新客，在摸不清對方底細的情況下，要他主動開口拉攏關係，實覺難上加難、大費周章，寧可把時間花在設計圖稿。雖然也曾想找志同道合的合夥人一起擴大案量，或可主攻業務開發以彌補自身缺點，但也擔心未來在經營發展和團隊管理上面臨不同的意見，有所爭執而內耗不斷；而若是單純找業務員開發案源，又有無法表達設計專業的擔憂，反而失去建立客戶信任的契機。

| POINT 1 |　盤點自我能力，把自己放在對的位置

　　李政忠表示，「開一家設計公司，**盤點人脈資源之外，也要盤點自己**，必須自我覺察是否喜歡與人互動。」若察覺自己不擅言辭，也要分析真正的原因，是講話太快讓人聽不清楚？還是因為咬字不清？若是語速較快，未必是缺點，反而可以帶動熱烈的氣氛，但若語焉不詳或口齒含糊，則可透過正音班加以訓練，或利用電腦等工具輔助說明。「**有時優缺點是一體兩面，可放大優點的面向，並想方設法尋找方法改善缺點，千萬別讓口齒的清晰度削弱語速帶來的活力。**」李政忠補充。另外，也可透過實際與客戶的互動經驗做自我分析，進一步了解自己是否真的完全不能面對客戶，也許陌生新客略帶防衛性，使自己在應對上受到影響，但經由關係介紹的客戶比較容易建立信任，且不需要太多的社交語言，很快就能拿下合作機會。除此之外，住宅和商空設計的銷售路徑也不盡相同，住宅因人而異，需要個人化的細膩探詢；商業空間則有依循品牌規範的基本架構，可直接切入設計專業，設計師可依據自我特質導入不同的案源特性，也能不斷開發客源，**關鍵就在於自己是否放在對的位置和選對客戶而能發揮優點。**

| POINT 2 |　能力可以培養，意願不能勉強

　　既然選擇開業，就要接受得面對客戶的情況。李政忠表示：「設計師講求理性分析需求和感性溫馨設計，而**面對客戶也是運用感性包裝理性，先行塑造感性的氛圍之後，才容易切入設計核心。**」換言之，不善於面對客戶可能錯用了方法，才讓對方有所猶豫而拒絕，久而久之，便怯於接觸客戶。但相對若有

經過相關的銷售訓練，就會發現**製造「讓客戶多説話」的情境才是王道**，如此才能從中挖掘其設計需求，而非一昧地推銷自己的設計理念，使客戶無法產生共鳴。若設計師本身已嘗試過開發業務，最終仍想專注於設計亦無不可，建議最好公司要有設立「商務部」和「客戶關係部」的長遠打算，以此來作為開發業務端，有助於擴大客源也能建立更穩固、長久的客戶關係。

CHAPTER 2

從流程開始突破溝通攻防，敲開你的接案大門

接案，不只要有方法，還需要一點技巧。集結國內空間設計人、溝通顧問等經驗，逐一拆解接案每一項流程，從**最初聯繫→初步碰面→現場丈量→設計提案→圖面討論→簽立合約**等流程，結合情境狀況模擬，搭配 TIPS 重點説明，教你各種情況的應對技巧，成功拿下案子還於贏得業主的信任。

STEP ① 最初聯繫

STEP ② 初步碰面

STEP ③ 現場丈量

STEP ④ 設計提案

STEP ⑤ 圖面討論

STEP ⑥ 簽立合約

PLUS+ 經驗不白費！讓那些失利變成有用的經歷

STEP ①
最初聯繫

TIPS

1

電話、線上即時回應，展現對業主的重視

 ○○公司您好,有什麼可以為您服務的?

 喂,有什麼事嗎?

　　與客戶初次接觸時,無論是透過社交媒體如:Facebook、Instagram,或是直接通話,都要著重於「有順序」的流程。例如:**講電話時,由於無法看到對方,聲音表情會被放大,我們會在腦海中擬想話筒另一端的情況,這時進行電話應對就顯得更為重要。**由於員工代表著公司的形象,一般來說公司有一套統一說法,讓員工在電話應答時使用。就算沒有統一說法,以「○○公司您

好」作為接起電話後的開端，也會顯得更有禮貌。接著再以**簡單明瞭的方式向屋主介紹公司的服務，同時留下聯絡資訊，這個階段的目的在於初步收集資料，為接下來進行更深入的溝通和了解需求打下基礎。**

委託個案基本資料

裝修經驗	□無　□有，_____ 次
個案地點	□台北 □新北 □基隆 □宜蘭 □桃園 □新竹 □苗栗 □台中 □嘉義 □台南 □高雄
個案坪數	□ 20 坪以下 □ 21 ～ 50 坪 □ 51 ～ 100 坪 □ 101 坪以上
個案樓層	□單層　□複層　□三層樓　□四層樓
個案類型	□商空案 □住宅案
個案屋型	□電梯大廈 □電梯華廈 □無電梯公寓 □無電梯公寓 □別墅 □透天厝 □店鋪
個案屋齡	□預售屋 □毛胚屋 □新成屋（5 年以下）□新古屋（10 年以下）□中古屋（5 ～ 15 年）　□老屋（16 ～ 30 年）　□老屋（31 ～ 40 年）　□老屋（41 ～ 50 年）□老屋（50 年以上）
風格喜好	□北歐風 □現代風 □新古典 □美式風 □鄉村風 □混搭風 □奢華風 □人文禪風 □簡約風 □工業風 □新中式風 □日式無印風 □侘寂風

資料來源：《設計家》網站、《 i 室設圈│漂亮家居》資料庫

　　演拓空間室內設計設計師張芷涵表示，面對潛在客戶，**如果時間允許，通常會建議能考慮親臨公司進行面談。面對面的交流，對於雙方能更深入地瞭解對方以及需求是很有幫助的，同時也有助於建立彼此之間的信任。**當然，如果潛在客戶可能已經在電話中提出一些對公司的疑問，為了迅速回應這些問題，可同步提供一份簡易的文件說明，內容包括：服務流程、設計報價、施工時程等。

設計師服務流程

流程順序
1　現場勘察及丈量空間尺寸
2　平面規劃及預算評估
3　簽定設計合約
4　進行施工圖／設計並確認工程內容及細節
5　確認工程估價，包含數量、材料、施工方法
6　簽定工程合約
7　訂定施工日期及各項工程日期
8　工程施工及監工
9　完工驗收
10　維修及保固

資料來源：《拒當菜鳥 我的第一本裝潢計劃書》

　　這樣的文件不僅提供了更詳盡的訊息，也可作為潛在客戶是否願意進一步面談的參考依據。其次，這樣的做法另一方面是為了確保客戶的需求與公司的服務是否相符，既能成為彼此進一步洽談的先決條件，也是客戶與公司建立合作關係的第一步。如果潛在客戶在談話中已表現出對公司的高度興趣，便會建議他們來進行面談，同時提供一個實際感受專業服務的機會。

　　在面談的過程中，透過專業團隊詳細解釋公司的服務內容，回答潛在客戶的問題，確保對公司有足夠的信心。整體而言，注重初步了解和滿足潛在客戶的需求，這不僅僅是一個業務的開端，更是與客戶建立夥伴關係的契機。

☑ **複習筆記**

為了快速解答潛在客戶可能在電話中提出的公司疑問，可提供對方一份簡易的文件加以說明，讓他能對於公司的服務流程、設計報價以及施工時程等內容有更清楚的了解。

TIPS

2 電話溝通備有「必問題」，作為第一步篩選

您預期的交屋時間與大概預算是多少呢？

放心，我們什麼都可以配合！

　　張芷涵分享，演拓空間室內設計在與業主合作的原則中，重視資訊透明度和時間管理，同時也會有較長的施工時間和詳細的 SOP 流程。「會有較長的施工時間與詳盡的 SOP 流程，原因在於公司在丈量階段開始，便會按照這些『標準作業程序』進行，以確保整個設計執行的流暢以及完整性，同時也讓客戶能更清楚理解每個項目的環節與進度。」

　　為了不希望業主在簽約後才發現工程時間較長，所以在初期溝通時，**會將「施工時間」和「預算」視為第一輪篩選的關鍵因素和必問題**，對方可以同時評估，這也有助於公司這一方可先釐清能否提供符合客戶需求的專業服務。

　　溝通時建議**明確詢問「預期時間」和「大概預算」**，好比已知對方房屋為預售屋可以這樣問：「您的預售屋交屋時間大概在什麼時候呢？」提及預算問題則可以這樣問：「您預計花多少費用在裝潢設計上？」提問有重點且明確，有助於減少彼此潛在的溝通落差，讓雙方的期望保持一致。另外，張芷涵也建議，**執行項目的所在地區也是一項必問題**，因為如果是**屬於外縣市的裝修項目，公司同步會以地區的便利性來評估，一方面要考量公司內部團隊之間的協作和互助、交通往返時間的成本支出，另一方面也要加以思考各個工班團隊的調派等**，「裝潢設計的落實需要靠不同團隊一起協助合作，對公司來說，除了滿足客戶的需求，連帶還要顧及工班同仁的調度，以確保整個運作團隊的穩定性。」張芷涵補充道。

　　當然在進行電話溝通時，除了掌握必須問到的訊息，對於資訊有沒有清楚傳遞給對方也要注意。特別是先前疫情期間在無法直接面對面接觸下，多半仰賴電話、視訊溝通，張芷涵就分享曾經因居家辦公作業，因照片傳輸的延遲導致資訊傳遞上的誤差，當下即時先向客戶說明資訊傳遞延遲的原因，再者內部也隨即修正檢討，以確保日後在處理客戶提問時，既能即時提供清楚、完整的解釋，同時還能倍感重視，以建立良好的合作關係。

✅ **複習筆記**

第一步篩選階段，建議明確詢問「預期時間」和「大概預算」，有助於減少公司與客戶潛在的溝通落差，讓雙方的期望保持一致。

TIPS

3　運用線上填單，同步釐清業主需求

透過線上問卷的調查，有助於您對設計細節想得更全面喔！

交給我們就好，什麼都不用擔心。

　　如同前 TIPS2 敘述在與客戶溝通的過程中，就建議制訂標準作業程序（SOP）。這是因為許多人可能缺乏裝修經驗，對整個過程感到陌生。**初期聯繫先透過對話的方式收集資訊，會讓互動過程更具人性化**，還能即時解決客戶所遇到的小疑問。

　　當進入更深入的設計流程時，便會運用一些線上問卷，同步收集更細節的

資訊，例如：家庭成員、對風格設計的喜好、主要空間裝修需求等調查內容。過程中，很可能會遇到屋主一開始完全不知道自己想要什麼的情況，特別是對於年輕或首次購房的屋主，這樣的狀況其實相當普遍，因此當有了這些表單，其實有助於幫他們重新釐清各種需求。

　　當然這時設計師這一方也可以更有耐心的告知業主，強調會一步一步地引導他們釐清方向，讓設計需求輪廓更清晰。隨著屋主逐漸熟悉流程，不只他們會更加安心，也會發現公司可能比他們想得還更全面。

居家裝修需求表

家庭人口組成	□單身（1人） □新婚（2人） □一家三口小家庭、小孩為 ○學齡前 ○學齡兒童 ○青少年 ○青年 □一家四口小家庭、小孩為 ○學齡前 ○學齡兒童 ○青少年 ○青年 □一家五口小家庭、小孩為 ○學齡前 ○學齡兒童 ○青少年 ○青年 □三代同堂 祖父母健康狀況 ○良好 ○需備人照顧
居家風格	□自然人文風格　□簡約現代風格　□個性混搭風格　□鄉村風情 □禪風內歛風格　□減壓休閒風格　□機能簡潔風格　□氣質古典風格

裝潢預算	□ 50 萬元以下 □ 51 ～ 100 萬元 □ 101 ～ 150 萬元 □ 151 ～ 200 萬元 □ 201 ～ 250 萬元 □ 251 ～ 300 萬元 □ 301 ～ 500 萬元 □ 500 萬元以上　　　　　　（金額單位：新台幣）
竣工時間	□半個月 □一個月 □二個月 □三個月 □四個月 □半年 □半年以上
主要空間 裝修需求	**玄關** □鞋子 □穿鞋坐墊 □整衣鏡 □衣帽架 □抽屜櫃 □嗜好蒐藏 **客廳** □視聽音響 □電視 □書報雜誌 □ CD、LD 片 □嗜好蒐藏 **餐廳** □杯盤碗筷 □零食 □食材乾貨 □嗜好蒐藏 □電器用品 **廚房** □杯盤碗筷 □大小鍋 □調味品 □砧板刀具 □清潔用品 □電器用品 □食材乾貨 **臥室** □衣物 □雜物 □化妝品 □書籍雜誌 □嗜好蒐藏 □視聽音響 □書架資料 □電腦周邊用品 **父母房** □衣物 □雜物 □書籍雜誌 □嗜好蒐藏 □視聽音響 **書房** □書架資料 □電腦周邊用品 □紙筆用品 □視聽音響 □書籍雜誌 □嗜好蒐藏 □其它 **衛浴** □盥洗用品 □清潔浴廁用品 □待洗衣物 □換洗衣物 □曬衣伸縮吊繩 □毛巾 □其它 ： ：

資料來源：《設計家》網站

　　進到下一步，才會邀請屋主親臨公司進行面談，這是一個雙向討論的機會，進一步展示以往的設計作品，甚至提供電腦 3D 立體圖對照，以引導他們更明確地了解自身的需求。

　　雖然初步先以線上表單來收集業主需求，當實際碰面時，建議要將這些數位資料轉成實體紙本，一方面可以讓客戶能更迅速地了解整個過程與服務品質，另一方面，線上填寫時可能思緒還是有不清楚的地方，他們也可借此再進一步重新檢視所列的需求是否哪裡有遺漏，或是可再做一次全盤檢查資訊是否完整等。另外，實際碰面時也不免會重覆確認相關需求資訊，張芷涵提醒，設計師在回答客戶問題時務必「保持耐心」，且要以友善和直接的方式進行，以利彼此建立穩固的關係。

☑ **複習筆記**

在進入更深入的設計流程時，便會引入一些線上問卷，同步收集更細節的資訊，例如：家庭成員、對裝潢設計喜好等的調查內容。

TIPS

4 建立通話、線上回應的節奏感，讓聯繫更有溫度

 方便邀請您這一週有時間來公司會談，做
進一步的了解嗎？

 請留下聯絡方式，會再跟您連絡。

　　在溝通的過程中，建立良好的節奏感和注意禮儀相當重要，因為這涉及到公司形象的維護以及如何給予客戶良好的感受。首先，**要意識到客戶的感受是重要的**，因此，無論是電話聯繫、訊息留言還是在社交媒體上的互動，要盡可能確保在最短的時間內回覆，讓對方有被尊重的感受。張芷涵表示，以演拓空間室內設計為例，**在初步電訪流程完成後，會盡量在一週內安排面談，以進一**

步深入了解客戶的需求，這也是對客戶時間的尊重以及讓合作能迅速推進。

應答上讓客戶能感受到關切與重視，**當對方有疑問時，在回答上選擇使用溫和、耐心的語氣，逐步回應需求**，好比對方想知道什麼時候可以碰面討論，這時可以這樣問：「方便邀請您這一週會有時間來公司會談，做進一步的了解嗎？」而不建議說：「請留下聯絡方式，會再跟您連絡。」這樣容易讓客戶覺得公司只是留個聯絡方式，然後就匆忙掛斷電話。

另外，對於一些客戶可能因為心急而表現出口氣不佳的情形，可能是急於第一時間就想確定可不可以碰面談，或者急著想確認公司能否接案，**在應答時，建議試著理解對方的焦慮來源，並以冷靜的態度回應，這樣會有助於緩解衝突和解決問題**，而且也能避免引起讓彼此感到不舒服或不愉快的情況。

張芷涵也不諱言，在過去的實務經驗中，確實遭遇過一些態度不好的客戶，然而，這也被視為合作機會中的一環，透過前期和屋主互動過程與頻率，以及是否與公司的合作價值觀相符，這些總體條件一併評估後，後續承接案子會更為順暢。

合作的前提，彼此的最初接洽是舒服愉快的，才有後續發展的可能。特別是裝潢設計合作時間非短期、更無法求快，唯有先在前期溝通流暢、感受度佳，才有機會一步步建立合作關係。

☑ 複習筆記

在與客戶應對時，難免對方可能因為急於想早點獲得回覆，進而出現口氣不佳的情形時，回應前建議可先試著理解對方的焦慮來源，以冷靜的態度做應答，有助於緩解衝突和解決問題，也能讓溝通過程感到舒服。

STEP ②
初步碰面

TIPS

1

場所選擇很重要，決定自己的主場優勢

 請問您想在哪裡碰面呢？我知道附近有一家不錯的咖啡館……。

 可以直接約碰面聊嗎？

　　和客戶敲定好碰面時間，設計師一定要提前到，以免破壞印象。知名企業銷售顧問與講師李政忠認為：「最好提前二十分鐘到，除了預作準備而安定情緒之外，更重要的是安排座位細節，務必使談話過程不易受到干擾，而這就牽涉到場地的選擇和座位的安排。」

　　基本上，為壯大自己的信心，「**建議選擇較為熟悉的場域，如咖啡館，這會讓自己具有主場優勢。**」李政忠直指客戶來自不同的地區，為安排靠近客戶

的所在地，設計師一定要有幾個咖啡館的口袋名單，以隨時因應。如此一來，設計師也會成為咖啡館的常客，可藉此和店家老闆打好關係，為你預留最適合談話的位置。

　　場地的選擇以明亮、乾淨、不嘈雜為原則，**切勿選擇環境優美或浪漫氣氛的咖啡館，以避免談話的主題有點走調而無法聚焦，太過安靜也無法讓雙方暢所欲言，深恐會打擾整個環境而壓低聲量，導致說話氣勢全消或是話題草草收場。**

　　接著就是座位的安排，必須注意空間動線和桌距，「為避免受到其他顧客的影響，可以選擇邊角位置，也就是最裡面的角落，或沿牆而設的座位，讓談話更有安全感。」李政忠同時指出，**雙方相對而坐，要讓客戶的視線可以面對像是實牆為佳，以免受到其他顧客移動的干擾；客戶面對的這道牆可以是木作或磚牆，較不建議讓客戶面對落地窗，容易因街道來往人潮、車潮等而分心。**另外，桌距之間也要稍微拉開，以免談話聲量影響鄰桌。

　　另外，設計公司若有適合談話的空間，也可邀約到辦公室；但若客戶主動提出地點，亦可加以配合。一般而言，第一次碰面可禮貌性地配合客戶選擇場地，但至少第二次見面一定要發揮設計師的主場優勢，這也是客戶基於對設計師的好奇，會想近距離觀察與了解未來的合作公司。

☑ **複習筆記**

選擇熟悉而適合的咖啡館見面，可事先思考空間的動線和座位的安排，讓自己從容以對而展現信心，也毋須擔心談話過程受到外在干擾，使思緒鋪陳有所中斷。

TIPS

2　初碰面別馬上談設計，先破冰才有其他的可能性

〇　您過去有過裝修的經驗嗎？

✕　您這次有哪些裝修需求？

　　第一次與業主見面該講什麼？該從哪些點切入會比較恰當？實踐大學推廣教育部室內設計進修課程講師暨弘煒室內裝修工程有限公司設計師林宷菜分析，新手設計師面對業主時會感到緊張，希望在碰面的時間內表達自己的專業能力，著重於「提案」的目的性，她建議新手設計師以同理心與換位思考的角度思考。林宷菜近一步解釋，對方第一次見你、接觸你，業主是否有耐心吸收，

並聽取你想表達的資訊，是設計師必須看見並思考的問題。初次見面，首先要做的事情，不是談設計、談需求，而是從關心開始，讓彼此進入到「可以放鬆對談的狀態」才能好好展開話題，尋求雙方合作的可能。

　　現今資訊與網路的普及，提升了多數業主的知識水平，裝修對於現代人來說是一筆不小的花費，對於要如何花這筆錢，業主從搜尋到送出預約表單，並撥出時間前來會面，前端必是做了不少功課，**從業主所填寫的基本資料中，也能挖掘出許多可作為話題素材的資訊。**如：此次裝修的目的？雙方預約的時間是白天或晚上？光是目的就可分為，自住、投資等不同的議題方向；預約時間則牽涉到業主的工作型態與作息，這些都可作為雙方展開話題的切入點。

　　從輕鬆的對談中，設計師也可以摸索出業主的脾性與喜好，**建立基礎的互動之後，再切入主題，引導業主能敘說對於空間的想像與期待，林弈萊認為「引導」是設計師必備的軟實力之一**，業主對於設計、裝修一定不如設計師般了解，在解釋與業主溝通的過程中，其實就是在引導業主了解「裝修是怎麼一回事」，如同講解遊戲規則一般，為業主分析講解目前的狀況，以及哪些部分是業主必須自己想好，並做出選擇的。在初次見面的會議結束後，才能將本次會面所收集到的資訊，結合專業提出對應的設計，才能讓業主放心地選擇，並相信，你一就是他的「萬中選一」。

☑ 複習筆記

初次見面別太著重於「提案」的目的性，如此一來會使會面的氣氛顯得尷尬緊張而缺乏「人味」。從關心開始，讓彼此可以朝著「輕鬆對談」的方向前進，才能建立信任感，開創雙方合作的可能性。

TIPS

3 製造「尋求幫助的契機」，初次見面也能聊得開

 聽說您最近有去日本旅遊？ 好像住得還不錯！

 對於這個案子，您有想要的設計風格嗎？

　　在正式進入設計主題之前，務必先建立關係，**破冰的第一步就是讓客戶產生親切感**。李政忠認為，只要設計師事先做好收集客戶資訊的準備功課，無論是從網路搜尋或向介紹人探詢，不管是客戶的工作經驗或生活分享，**只要能找到「尋求幫助的契機」**，都能觸動業主打開話匣子；而只要業主有所回應，就有一半的成功機會。

　　他以業主有機農耕的第二專長為例，這時不妨真誠請教：「有機蔬菜要怎麼栽種？」或「市面上購買的有機蔬菜真的沒有農藥嗎？」李政忠解釋：「一般人對自己從事的職業多半興趣缺缺，不想在餘暇時間又聊起煩心的工作，但**對於所謂的『斜槓』，因基於興趣發展，一定會開心分享，瞬間產生親切感。**」

　　或許在當下，業主也會對你如何得知斜槓專長而感到驚訝，李政忠說：「但有驚訝也很好，因為一定留下深刻的印象；而且也可看到設計師的用心，更加肯定認真的工作態度。」由此可見，在初次碰面的過程中，設計師只需事前收集資訊而加以小小的提問，就能讓業主敞開心胸暢快而談，而不是到了現場才費盡心思和口舌去找話題。

　　若是親友介紹案，設計師已事先向介紹人探詢業主相關的資訊，也可續以破冰，例如：得知業主家是透天厝改造，可在見面時好奇詢問：「這棟老屋有多久了？」或許能從對方的回答中，推算出他的父母親已經進入老邁之年，這時就可以再進一步詢問：「想在樓下增加一間孝親房？還是想增加停車位呢？」展現設計師站在使用者的角度，以「同理」的心情替對方做設計預想；若業主只是單純回鄉就業，可進一步確認偏好的設計需求與風格，並以專業角度思考獨棟宅的格局配置。

　　李政忠表示，可在碰面談話的過程中，**建立親切感和需求探詢既可逐步進行，也可相互交錯**，就看客源的熟悉度和收集資訊而定。

☑ 複習筆記

由於是初次碰面，彼此並不熟識，因此一定要先透過軟性的話題來破冰，而第一步就是讓業主瞬間產生親切感，第二步是引導他多說話。

TIPS

4　像專業諮詢顧問一樣提問題，製造好的服務體驗

　平常如何收納衣物呢？收納習慣用掛的？摺的？還是捲的呢？

　哪些地方收納不夠用呢？

　　裝修設計成果是否令人滿意，除了取決設計師的能力，能否與業主充分溝通，同樣影響著設計成果。JW 智緯管理顧問公司總經理張敏敏表示：「**設計要能滿足業主期待，關鍵在於設計師要做到『顧問式諮詢』，販賣服務的過程中『懂得問』，那勢必會造就出截然不同的效果。**」「如果設計師抓住並扮演好顧問角色，那麼你對於業主就會有更多的好奇，了解他現在居住設計上的痛

點，那麼就有可能從對方身上找出答案、找到可能的解套設計。」張敏敏補充道。

業主需求單

臥室：主要更衣與睡眠	
睡覺	1. 有無睡前儀式？特殊宗教信仰物件，如聖經？ 2. 睡前習慣？看書？看手機？睡前聊天？ 3. 需要床邊燈跟插座？ 4. 有無過敏，需放衛生紙與垃圾桶？ 5. 是否堅持一定要雙邊上床？可否接受單邊上床？或從床尾上床？ 6. 對聲音、光線是否敏感？ 7. 好不好入睡？ 8. 是否很容易驚醒？深眠淺眠？ 9. 半夜有沒有習慣上廁所？
化妝與保養	1. 習慣站著化妝？坐著化妝？ 2. 化妝保養總共多少瓶罐？習慣一次準備多少備品量？ 3. 習慣臉靠鏡子很近，還是喜歡可以伸縮的鏡子？或需要放大鏡嗎？ 4. 化妝保養一次多久時間？ 5. 是習慣化好妝再去選衣服？還是選好衣服再化妝？甚至是不是出門前一刻才趕著化妝？ 6. 收拾習慣好嗎？會不會總是來不及收拾，桌上滿滿都是用完沒收的瓶罐？ 7. 習慣在廁所保養化妝還是在更衣間附近的化妝櫃／桌？ 8. 飾品收納與數量：項鍊、手鍊、耳環、手錶、髮飾、髮簪？

資料來源：王采元工作室

　　好比居家設計裡，收納一直都是眾多人討論的議題，當業主提及：「家裡總是凌亂，總覺得收納空間不夠、不好用……」如果這時候選擇這樣回應：「是哪些地方不夠用呢？設計時再幫您製造多一點的收納空間……」這時設計師直接餵答案，既不知道對方真正的收納煩惱，也無法突顯自身的專業。

業主需求單

臥室：主要更衣與睡眠

衣物收納	1. 主要衣物收納擔當者是誰？ 2. 使用者個別衣服數量，以寬 100 公分 × 高 200 公分的衣櫃來估各需要幾櫃？（含換季，務必誠實） 3. 羽絨外套、長外套數量？ 4. 收納習慣用掛的？摺的？捲的？ 5. 喜歡拉籃（一目了然但會進灰塵）或抽屜（密閉性高但看不到內容物） 6. 可以接受特殊收納設計的衣櫃嗎？還是喜歡用通用方式收納衣物？ 7. 收納衣服會依種類？顏色？厚薄？款式？來分類嗎？ 8. 褲子習慣用掛褲架嗎？還是用摺的？ 9. 有沒有需要特別收納的衣服，比如只能攤平放置的布料、需要控制濕度的皮衣皮褲？ 10.有沒有特殊的蒐藏？袖扣？領帶？領結？圍巾？絲巾？錶帶？
汙衣櫃 （收納穿過 但不髒的衣物）	1. 平均需要的衣物件數？ 2. 上衣跟下身需要分開嗎？ 3. 會想要設置在玄關還是臥室？ 4. 有因工作而需獨立收納處理的衣物嗎？ 5. 需要設置紫外線燈消毒嗎？

資料來源：王采元工作室

當聽到這樣的問題後，張敏敏建議可以機靈一點加以反問：**「您平常是如何收納衣物呢？是所有東西都要一併收入還是分開收納的習慣？收納習慣用掛的？摺的？還是捲的呢？」**因為很可能只要釐清收納方式和習慣，就能大概推敲出造成空間不夠的問題。甚至還可以再進一步提問：**「您平常拿取衣服、物品的頻率？拿取的方式？您覺得現階段在拿取上有哪些地方需改善，以更容易操作呢？」**當對方進一步再給予反饋，設計師就可以從他所面臨的問題，提供可行的設計方案，解決困擾也滿足了他的期待。

張敏敏談到，**「當設計師提供『顧問式諮詢』，除了可不斷透過提問思考對方真正想要的東西是什麼，另一方面也在展現設計人自己的專業價值。」**當然要能做到提供顧問式諮詢，設計師本身在面對客戶前除了要準備好一套自己的顧問式題目外，還必須得透過反覆練習，慢慢練就出提問力，以及能辨別具備價值的資訊和雜訊的能力，不僅為業主提供好的服務體驗，再者自己也能從中獲得新的資訊與發現。

☑️ **複習筆記**

設計師要懂得透過提問引導業主說出自己看法和感受，進而推敲出對方真正的困擾。除了一般基本問題，自己可以再準備一些「顧問式題目」，大約五～六題，即初步問完後再做深層的探究，藉由一個又一個問題，挖出對方真正想要的東西是什麼。

TIPS

5

不怕棘手問題，才能知道彼此底線在哪

O 您們這次大約準備多少預算進行裝修？

X 初見面談錢傷感情，下次再説好了。

　　即使成功製造出了「輕鬆對談的氛圍」後，就可以暢所欲言了嗎？預算，是許多設計師最怕與業主提及的問題，對新手設計師來説更是如此，談到錢就如同觸動了某條敏感的神經。林宥蓁認為，**「預算」是一個最重要，且在一個設計案中不得不談的話題，而且在頭一兩次與業主碰面討論時，就必須確認的重點。**

　　首先，她認為確認自己的立場是很重要的，設計師必須意識到「自己是透過專業來協助、引導，用專業為業主完成理想的空間」，**在合作展開之前，必須有勇氣說明雙方彼此的立場、彼此尊重的距離在哪裡**。一個設計案的完成，設計師要負責規劃、設計，確保「需求、設計、執行三者的一致性」，而業主則必須對金流的問題負責，說明清楚雙方才能產生信任。

　　林宥菜分享自己在接案的過程中，有時候會單刀直入地問：「您們有沒有找其他的設計師評估？」這樣的提問用意並非是什麼高超的心理技巧，還會進一步和對方說：「不要覺得對我不好意思，即使不一定找我，但請您們一定要找一個，聊起天來感覺很放鬆、很放心且有問必答的設計師。」**以換位思考建議，業主捧著一筆錢，希望找到一位很棒的設計師，如同相親一般，到底要相幾次才會遇上那位「對的人」，業主也相當的徬徨無助。**

　　設計師怕眼前的客人不選擇自己，可能還在貨比三家，這時不妨換個立場，以業主的角度去分析，找設計師最重要的，就是雙方能互信的順暢溝通，「**不論今天業主有沒有選擇我，我都希望可以讓業主能有這樣的觀念。**」用這樣的態度去面對業主，不僅真誠，也是一種對自己設計專業自信的展現。

　　與業主洽談的過程中，設計師自己也可以自我評估：「我對於這個案子的掌控能力有多少？」因為一個案子從設計到落地，短則 3 個月長則 1 年以上都有可能，長期的合作過程中，仰賴設計師對於業主的「照顧能力」，雙方若無法順暢的溝通，設計師必須花費大把精力在處理特定業主的問題，就會排擠到分配給其他案子的工作時間，最終的結果除了令人氣餒之外，還可能根本做了白工收不到尾款，**因此在一開始，遊戲規則與立場，就必須清楚表明**，才能確認自己面前的是否是「天使業主」。

☑ **複習筆記**

在合作展開之前，設計師必須有勇氣說明雙方彼此的立場、彼此尊重的距離在哪裡，同時在對談中評估雙方的溝通是否暢通無阻，在設計案中雙方的關係應是互信的合作夥伴，並非有上對下不對等的階層感，全程才能順利圓滿。

TIPS

6

依據業主性格與反應，決定你該如何回應

 我這樣解釋您可以理解嗎？有沒有哪裡不清楚的？

 您應該可以懂對吧？

　　面對形形色色的業主，該如何反應並沒有標準答案。但如何巧妙地回答，則都有脈絡可以依循。林芇菜指出，**從對話的內容、肢體語言、眼神，都可以察覺一個人情緒的波動**，初次與設計師會面的情況，許多業主事後透露：「當下其實是非常緊張的……」怕說錯話或顯得自己很外行或是沒有美感，此時設計師察覺出業主的情緒，就可以引導業主放鬆，用輕鬆聊天的態度，將專業的

知識轉化成業主能理解的內容，告訴業主設計大概的流程，在說明的過程中，可分段向業主確認，例如：「我這樣解釋您可以理解嗎？」**務必要確認業主對目前溝通的內容有一定程度的理解，才能接著繼續說，否則雙方的認知落差，就容易在此時拉開距離**。逐步的說明，加上確認對方的理解有確實跟上，才是一段有效的溝通。

　　林希苿分享，如果業主喜歡、欣賞你的設計，就算他不用親口說出自己很喜歡，設計師也可以從「彼此的互動變得頻繁」、「口氣更加輕快愉悅」等跡象，確認自己目前溝通方向的正確性，林希苿打趣地說：「如果業主喜歡你，這可是藏都藏不住的。」

　　對於設計裝修，許多業主共同的心理特徵都是很忐忑不安的，雙方溝通若是都仰賴通訊軟體，可能缺乏溫度與情感的交流，但當面對面時，溝通就顯得容易許多，同時也會發現有猶豫不決的業主、或是把一切都想得很簡單的業主，認為只要開一兩次會議，就可以開始設計了，不需要講到這麼細等。**面對不同性格的業主，有些需要正面突破、有時需要旁敲側擊，一次次地溝通，也是加深設計師個人對於溝通、觀察經驗值的累積，當樣本數夠多，對應也會變得從容。**

　　設計師與業主頻率有沒有相同，是設計案成功與否的關鍵，林峇菜指出設計師必須有一個觀念：**「不是所有的案子都非接不可」對頻的人才能讓一個設計案順利地推進並走到最後**，且還可能成為自己的回流客源，若在溝通時就發現雙方的落差，設計師也要回頭反思，雙方是否止步於此就好，省得夜長夢多，甚至出現剪不斷理還亂的情形。

複習筆記

從對話的內容、肢體語言、眼神，觀察業主的反應，有助於理解業主目前的想法與狀態。一次次地溝通，可加深設計師個人對於溝通技巧、觀察經驗值的累積。

TIPS
7

掌握非語言溝通，讀懂訊息背後的重點

 有沒有哪些顏色是您比較喜歡的？藍色、橘色？

 您喜歡什麼顏色？

　　張敏敏表示，溝通包括語言和非語言溝通，**在進行設計案洽談時，它不僅抽象，再加上每個人對於美感喜好有自己的主觀意識**，單純使用語言溝通，很難知道業主的心之所想，因此她在進行這類型的溝通時，**可以使用非語言溝通，包含文字、工具、觀察力等，藉由具體的東西來引導對方，也直接給他眼見為憑的信任感。**

攝影：余佩樺

　　大部人的人對於空間設計無法說得具體，且室內裝修本身擁有許多專有名詞和術語，因此設計師在與業主溝通時，除了將所說的話語轉成文字符號讓對方能理解所說內容之外，圖像工具便是最給力的戰友。無論這些圖像資料是設計師準備，還是業主自行提供，張敏敏說取得資料後最重要的是「**找出彼此的差異性和共同性**」，前者即是將複雜資訊簡化並做分類，例如：可簡單分出風格、顏色、形狀；後者則是再從中抓出共同特徵，一來喜好脈絡逐漸清晰，二來能大概推論出業主想要的設計是什麼。「對業主喜好有大致的理解後，下一步則是使用『二選一法則』將選擇範圍縮小、幫對方找到自己想要的。」張敏敏強調，「人是透過比較而做決策的，當比較只有一個相對物品的時候容易區分出喜好，也容易出現 S-R（stimulate response）的直接反應。」

　　就算經過歸納後的資料還是很多，仍要以「**兩兩配對**」的比較方式讓業主**從中選擇其一**。即：先是一跟二、一跟三、一跟四配對、接著再進行二跟三、二跟四、三跟四配最，最後才是一跟四配對，哪一個票數最多，便能得知對方真正喜歡的。「進行非語言溝通時，**沒有要進行比較的東西一定要收起來，以利**

　　快速做聚焦，否則對方眼睛一旦亂瞄，注意力就會受到影響；再者所**使用的溝通工具質地也要一致，不同材質容易讓對方產生猶豫。**」張敏敏提醒。

　　至於觀察力，則是解讀衣著材質與色彩的潛在意義。張敏敏強調，**看材質與色彩的同時也要找出其中的共同性與差異性，因為每個人穿著搭配的色彩，都隱含著一些玄機**。例如：對方衣著以西裝外套輔佐搭配丹寧牛仔褲，看似不同的材質，事實上巧妙地選擇了藍色作為色彩共同點，大概就能猜出對於冷色調、藍色系的喜愛；如果對方身上都是黑灰白，就色彩學而言屬於無彩色系，這並非共同點，也別誤以為對方只喜歡黑白灰，只能說他把對於顏色的喜好、甚至是個性給隱藏起來了。

攝影：Sam　　　　　　　　　　　　　　　　　　　圖片提供：《設計家》網站

　　當遇到這種情況時張敏敏建議可以反問：「有沒有哪些顏色是您比較喜歡的？好比大多數亞洲國家臨海偏好藍色，就可以問對方喜不喜歡藍色？」如果對方也喜歡藍色，這時就可以再按先前所述，借助色卡工具，以「二擇一」方式將兩兩不同深淺的藍色進行比較，讓對方明確指出究竟偏好的藍色為何。

　　「最忌諱直接拿出色票樣本要業主直接選一個，因為一般大眾不像設計師受過專業訓練對色彩有一定的敏感度，要他們能夠從色票挑出顏色是有困難的。」張敏敏説道。

☑ **複習筆記**

要有效釐清業主究竟喜歡什麼、想要什麼時，可以運用非語言溝通搭配「二擇一」提問法，抓緊業主注意力並讓他在限定範圍內做出選擇。在選擇非語言溝通時，切記不要一次給太多，以免選擇過於發散，易分散注意力；再者使用的溝通工具質地也要一致，勿有的是紙本、有的是電子，當不是「apples to apples（即兩個相似的東西拿來做比較）」時，也容易讓對方產生猶豫。

TIPS

8

複誦、跟隨、同步，讓溝通頻率搭上線

 聽了您的想法，我想再確認一下……。

 您是說不想用進口材質嗎？

　　除了利用話題內容建立客戶的親切感之外，也可透過肢體語言的「跟隨」動作，達到共振的頻率。李政忠建議，「姿勢和動作」自然地跟隨業主，好比業主暫停話題而小啜咖啡時，設計師亦不用急於找話題，而是輕鬆地端飲咖啡，但眼角餘光仍要跟隨業主。「語調和說話的方式」不妨也跟隨客戶，語速或快或慢、語調或高低起伏，都要和客戶相似。「製造『與對方相似』，才能進入

共頻的狀態，使業主不覺突兀而有壓力，甚至因談話契合而有心氣相投的好感。」李政忠補充道。

「**跟隨絕非是模仿，而是要跟著業主的步調進行。**」在他想要放鬆的時候，設計師也不用緊迫盯人；在他談興熱絡而手勢豐富之時，設計師亦表現極感興趣的眼神和肢體語言，就像在照鏡子，於無形之中增加親切感。

溝通跟隨技巧

一、初步跟隨技巧

動作要點：從姿勢、動作和手腳擺放位置開始。
示範舉例：對方拿起咖啡杯喝咖啡、雙手肘同時靠於桌面上、拿起手機看一看、手指輕觸下巴形成「類托腮」動作等。
重點提醒：動作記得自然，不要太過刻意、更不要出現慌張情況。

二、進階跟隨技巧

說話要點：隨對方的語氣、音調和說話方式。
示範舉例：對方說到感興趣話題時，音調出現提高的情況，或是語速不自覺變快等。
重點提醒：說話同樣要自然，不要出現模仿感覺，避免讓對方反感。

資料來源：李政忠

李政忠強調，要讓談話內容有所對頻，也別忘了「複誦」的技巧，可「重複關鍵字和語尾」，例如：當客戶提到希望空間有特色主牆時，就可加以確認：「您的意思是讓空間有一面亮點牆對嗎？」而不是一字一句跟著客戶重複。此外，**複誦亦可達到「歸納重點」的效果**，當業主漫無邊際地談到裝潢材質時，設計師可就天花板、地板、牆櫃等加以區分，讓業主能夠完整地勾勒對空間的想像。而這些**根據業主所說的內容，加以整理後可再做進一步的提問，這是為了確認說話者和接收者的訊息是否一致**，只要起心動念都發乎於真誠，真心想要確認自己是否有完全接收到訊息，就不會讓業主有被質疑的感覺，反而更樂於反饋。

溝通複誦技巧

一、複誦句子裡的最終結尾

客戶：我認為還是選擇木地板比較好。
設計師：那樣會比較好是嗎？

二、複誦句中裡出現的關鍵字

客戶：我希望客廳天花板使用間接照明。
設計師：您希望客廳天花板使用間接照明嗎？

三、複誦同時還兼具深入提問

客戶：希望空間有一面特色主牆。
設計師：您的意思是讓空間有一面亮點牆對嗎？

資料來源：李政忠

　　「跟隨」和「複誦」都是為了讓溝通的頻率搭上線，但原則必須自然而不**生硬**。例如：若設計師本身的語速較快，很難和業主一樣放慢速度，但只要在自己容許的範圍而朝向業主的方向進行即可，而不是完全違背自我或加以隱藏，讓跟隨變得很累，反而聽不到重點，失去復誦的機會。

☑ **複習筆記**

有時設計師一直講，業主也會有壓力，不妨適時地詢問對方是否有疑問；而且與人溝通都難免有所誤解，對業主所說的內容若能加以複誦、歸納，即可確認接收的訊息是否和對方相符。

9　留意一舉一動，不讓溝通出現壓力與反抗

 請問這種材質是否符合您的預期？

 您想要的設計風格，最好使用進口材質。

　　在溝通的過程中，若發現業主有分心的現象，設計師就要再跟隨和複誦；但若**留意到業主不斷地瞄手錶或門口、或不自覺地拿包包、或腳尖朝向門口，即可能意味對話題已經不感興趣，代表呈現出「逃跑」的訊號。**此時，設計師也不用過度猜疑，以免不小心露出不當的反應而讓氣氛瞬間凝結，李政忠認為，這時設計師就要打住話題，客氣地詢問對方：「我是否講得太多？您需要一點

時間消化？」順勢提早結束面談，也為下一次碰面留機會。

　　更有甚至是**業主出現後退和抱胸的動作，或伴隨頸脖緊繃的肢體語言，則更明顯地表示對設計師所講的內容不予認同，而出現「反抗」的訊號**，有可能是設計師在建議使用材質時，提出了選用進口材質的提議，業主內心嫌貴而感到壓力，但其實這只是設計師的舉例而已，並非執意採用；或者是當設計師提到傢具搭配的建議時，業主也可能覺得有推銷或增加預算之意，但其實是設計師在硬裝設計時順便提到更適合的軟件搭配，好讓整體空間更能散發出獨特的氛圍，並符合業主的個性與品味，是為設計服務提供的附加價值。

　　留意業主的一舉一動，也是為了避免溝通出現壓力反應。**一旦發現業主出現「逃跑」和「反抗」的訊號時，設計師一定要馬上打住話題，而且一定要心存善念地為對方設想**，可能不小心觸動到業主過往經驗的裝潢痛點，也可能是自己話說太急而讓業主有所曲解。李政忠表示，「其實和好朋友互動也是一樣，**在談話過程中都必須關注對方的情緒反應，也要諒解時間倉促或有意見不同的時候，可誠懇而技巧地加以探詢或中止當下的談話內容，以免業主心存疙瘩，留下不好的印象。**」

☑ **複習筆記**

就算觸及敏感問題時，設計師也毋須害怕開口，畢竟業主並非裝修專業，例如：在提出材質建議時，順便詢問是否符合心中的最低預期？就可化解業主的壓力，從中判斷話題是否延續或改換材質建議。

TIPS

10　從現場互動中了解誰才是掌握主導權者

想和您們進一步確認主要決策者是哪一位呢？

我該找誰談呢？

　　裝修是一筆不小的費用，**而金流的掌控者也相對成為一場設計案中掌握話語權的對象，在頭一兩次的會議上，就必須確認誰是掌握本次裝修主導權的對象**，這個對象確立後將成為與設計師對接的窗口，在日後設計進行的過程中，可以統整家庭成員的意見，並與設計師溝通協調，確保雙方的認知落差的最小值。林帝萊指出，通常話語全都集中於經濟較為強勢的一方，以家庭中可能是

先生、太太，亦可能是長輩，在不好直接發問的情況下，**可先從參與成員彼此的互動間推敲每個人在其中所扮演的角色**。每個案場業主狀況不盡相同，林帟菉分享自己也曾碰過業主的資金來源是未婚夫的父母，實際居住者是即將結婚的年輕小夫妻，出資者則是未來的公婆，**當設計師了解到「對談設計之業主並非金錢掌控者」時，就必須在初次洽談後，在適當的時機提出「哪一位是主要決策者」的疑問**。

在拋出這樣的疑問後，以私宅案為例，業主就會知道要推派一位窗口，成為設計案中代表所有家庭成員，並可在遇到問題時，有權做決定者。如果遇到家庭人口眾多的情況，為避免轉述時所造成的資訊落差，與家庭成員接收資訊對等的考量，可在開案後成立群組，將關於施工的進度、遇到的問題，放到群組內讓家庭成員共同參與，並同時了解裝修的進程，當遇到問題時則由統一窗口與設計師聯繫、討論，並共同做出決策。

此外，**找出掌握主導權的人固然重要，但設計師也必須顧及家中話語權較為弱勢的一方**，不能以強勢方的意見為所有意見，同時也必須聽取其他成員對於空間的想法與訴求，並致力於運用設計專業，為整個案件的使用者找出共同的最大公約數，如此一來才是真的用設計解決問題，好的空間設計將使用者的需求得到最大的善待。

☑ **複習筆記**

設計師可從使用成員彼此的互動間，推敲每個人在案件中所扮演的角色，分辨誰掌握了本次裝修的主導權，並引導成員推派「窗口」，找出能與設計師在專案進行中對接的 Key Person。

TIPS

11

自信表現＋給足思考時間，業主反而相信你的專業

> 1月1日我會出圖給您，在這之前您有想到什麼可以跟我說。

> 過程當中您可以再考慮看看。

　　年輕設計師剛創業，礙於手上案子不多，總傾向放低身段，讓業主信任他，並將項目交給他。但，張敏敏認為：「作為一位設計師在面對客戶時，要保持一種自信的態度，在與客戶溝通時不卑不亢，也不把自己放在低的位置，否則對方也很難取信於你。」

　　「要讓對方信任於你，先從自信的說話開始。」她舉例，設計師與業主溝

通過程中不乏對方主動提問，若業主這樣問：「這樣擺理想嗎？」、「這個位置採用直接光源好、還是間接光源好？」這時如果身為設計師的你回應：「嗯，都可以啊⋯⋯」或是「很多人都選擇間接光源⋯⋯」但，其實這樣的回答不僅在僵化自己的設計，建立自信上也無從突破。

　　張敏敏進一步分享裝潢自宅時與設計師溝通的經驗，那時的她正在為該選擇間接光源還是直接光源而苦惱，最終設計師給予直接光源的建議，她後來回想：「除了不採用『大家都這樣做』方式，再者設計師也知道我有在讀書，不需要間個屋子都是光，只要在唸書的地方有光源，反而更容易安靜、專注於唸書這件事情上。」設計師沒有在一開始選擇原本多數且慣性的做法，反而實際從使用線索推敲出合宜的設計，成功贏得信任與青睞。

　　設計師在給予張敏敏建議後，接著告訴她：「後續要畫設計圖，繪製過程需要三～四天，這過程當中您有想到什麼再跟我說……」「這句話除了意指這三～四天就是我的考慮期，同時也暗示『有任何問題可以隨時提出』的用意外，更重要的是設計師引導著我認同逐漸走向共識，且過程中也沒有讓人感到不舒服的地方。」

　　張敏敏提醒，給予業主思考時間時應答也是有技巧的，她不建議應答時這樣說：「您再考慮看看……這幾天內都可以回覆我…」這樣的表達過於謙虛，也容易讓人感到沒有自信。

☑️ **複習筆記**

溝通一定要精準表達，在給予業主思考時間時，一定要提供明確的日期，例如：「1月1日」，切勿說「四天後」，這樣的時間定義很模糊，一旦模糊了就很容易影響工作進行與進執行進度。

TIPS

12　提出「沒有」和「錯誤」的建言，讓業主自行決定

　您如果有其他想法，可以提出我們一起來討論。

　您知道選用這種材質很難維護嗎？

　　溝通過程中，最好的方式是在提供選項、解決疑慮後，將最終的決定空間**交由對方**。設計師在與業主溝通中，會盡可能地探尋對方的需求，除了提問，設計師也可以再問的過程裡順勢以專業角度的提出「比較題」，讓對方更加謹慎思考，像是，好比業主夫婦新婚成家，本來打算當頂客族，但隨著年齡增長，說不定未來也有生子的想法改變，那麼設計師就可建議在規劃提出建言：「若

事先預留日後會如何？」「若未預留可能會出現的問題又是什麼？」**適當導引業主經過「沒有」和「錯誤」之間的分析比較後，不僅會更加肯定設計的價值，亦有助於設計師未來提出的設計方向。**

　　李政忠說，**在協助業主探詢需求時，也隱含「情感面的意義」**。同樣進一步以是否該預先規劃小孩房為例，若建議業主朝預留一間多功能房做思考，可以這樣和業主解釋：縱然當下還沒有生小孩的打算，該空間除了可也可作為書房、親朋好友來訪時的客房外，因應現在愈來愈多企業提供在家工作的選項，真有遠距工作的需求時，該房也能瞬間化身為遠端辦公室，等到真正有新增成員的打算，透過簡單的改造即能成為一間小孩房；若夫妻倆只想享受當下，僅保留一間房，那就要加以和對方說明，使用上可能遇到的侷限性，以及未來需要再增設一間房時，連帶還要再花上一筆費用。

　　李政忠表示，**設計師提出的選擇建議，是基於在「沒有」和「錯誤」之間的分析，讓業主自行判斷與決定，而不是由設計師主導決策。**這時設計師提出在這次裝修盡可能一次到位的建議，就算預算可能會稍稍多出一些，業主也可能會選擇接受，以省去日後再次改造的花費。

　　再者，裝潢預算往往所費不貲，若設計師因預算卡關，又得知業主向銀行貸款裝潢費用時，同樣也可透過「沒有」和「錯誤」之選的分析，讓業主覺得可能小增十五萬元的預算，就能大大地為設計加分，不只提升美感、還達到放大整體的空間感，這也是為業主貸款打算而增加的情感面需求。

☑ **複習筆記**

由於業主對設計和裝潢工程未必專業，因此當他提出不同的選擇時，設計師都應該抱持開放的態度，並以自己的專業經驗加以提醒，讓業主仔細思考在「有與沒有」之間、或因「錯誤選擇」所得的結果而有所判斷。

TIPS
13　無論彼此同不同頻，都要把選擇權交給對方

 我不是很擅長這種風格，但我想另一種設計也很符合您想要的空間感。

 您不覺得這種設計風格很普遍而沒有特色？

　　進入需求探詢的談話過程裡，李政忠建議設計師**務必抱持「陪顧客購買東西」的心情，遵循業主的需求和想法「一起討論」，凡是對他想要購買的物品、品質、價格或有其他選擇的替代方案等，都可以像好朋友一樣地進行討論，讓整個過程都覺舒適而愉快。**

　　就算從聊天中，發現客戶也有其他設計師人選，也可大方詢問：「為什麼想找那位設計師呢？」若該位設計師是基於熟識而提供友情價，設計師也可大方承認無法降價以求，但也要適度提醒對方需要注意的細節，以專業客觀分析

材質的差異與價格；或提醒在設計之外，也有不同的保固服務年期；或者我方公司一向提供額外的附加服務，例如：工程圖的水電路線等，業主可因應日後的裝潢改變而有圖可循；抑或是針對我方公司有予以高端客戶特殊服務，像是提供維修團隊的服務，如進口商品的零件更換，難免零件因型號老舊出現難訂或停產等情況，藉此展現有別於競爭對手而又特別的設計服務。

　　以專業提醒所有的細節之後，仍把最後的「決策權交由客戶」。而從「一起討論」到「交付決策權」，都是「按照客戶的步調進行」，整個流程不宜快，而是每一步都扎扎實實，最後交由客戶決定。

　　雖然對剛開業的設計師來說，每一個案子都不願意輕放，但若整個流程過於急切，就會讓客戶有緊迫盯人的壓力，即使在討論的過程中，遇到自己未必熟悉的工法或對於某種材質不清楚時，勿硬凹附和，一旦硬凹就偏離了「誠實應對」的核心了。李政忠指出，其實真正的問題癥結在於「量大人瀟灑」，設計師一定先要培養人脈經營社群，唯有建立知名度才能帶來案源，也才能從容不迫地建立客戶關係。而他相信，「只要拿出陪顧客買東西的態度，就永遠不怕被沒有客戶。因為就算這次被預算卡住，或不符合公司的品牌定位，也會因為你的開放態度和客觀分析，把下一個案子介紹給你。」

✅ **複習筆記**

「陪顧客買東西」是把業主需要的東西賣給他，不是把設計師自認定的設計推銷給業主。因此整個過程必須跟隨業主的步調一起討論，時而穿插自身的專業分享，讓對方感覺舒服愉快，最後就算轉而跟隨設計師的建議，也會「買」得心甘情願。

STEP ③
現場丈量

TIPS
1

丈量費用不多，若連這個也要省那就代表……

因為○○考量，需收取丈量費……。

我們都要收丈量費。

　　一開始踏入室內設計的人，可能不知道怎麼開口跟業主談丈量費，或認為幫親友設計是基於人情，不好意思收取費用；對於非專業的屋主來說，更不能理解收取裝修費的目的，可能會產生：「蛤！這個也要收費喔？別家都不用……」的反應。

　　實踐大學室內設計講師暨崝石室內裝修總監劉宜維表示：「一個室內空間

的丈量，對專業的設計師來說不單單測量室內空間尺寸而已，更重要的是，**在丈量的過程中進行屋況盤查，預測在裝修時需一併處理的問題，等同於進行一場房屋健檢**；也包含檢查看不見的基礎工程狀況，例如：水電管線的位置、如何隱藏，以及日後動線規劃；甚至是因屋況不良本質等因素，導致無法透過裝修來解決的問題⋯⋯等。這些細節都會影響裝修成本，更影響屋主日後居住品質及舒適度。因此，**向業主收取丈量費，對於經營一間設計公司來說，等於是風險控管的第一步。**」

丈量是一種假設工程，依據每間設計公司的規格，在成本規劃上可歸入設計費或工程費，抓出適切比例來決定丈量費用。透過丈量費也是篩選業主的絕佳機會；從中觀察業主的接受度，及產生的各種反應，同步判斷及斟酌雙方合作的適合度。

依劉宜維累積多年設計經驗，其觀察到業主若已習慣一直比價，或不接受收取丈量費，這代表對方既沒有信任感，也不尊重設計專業，後續合作可能會延伸更多溝通上問題，他建議剛創業或是經驗還沒那麼多的年輕設計師，可以以此作為接案與否的其一判斷。

此外，部分裝修公司不特別收取丈量費，而是以調閱建築原始圖來確定空間尺度，但仍要留意可能會有無法精準判斷現場狀況的缺點，仍須納入未來設計上可能遇到的風險。

☑ **複習筆記**

設計師可站在風險控管與整體設計作業的角度，透過與業主溝通丈量費的過程，來測試業主是否相信專業，從中篩選適合的合作對象。

TIPS

2

實際丈量、場勘，能夠看出有沒有棘手問題

因為發現○○問題，需要更多時間再確認……。

都沒有問題。

　　劉宜維指出，**現場的實際丈量、場勘，形同房屋健檢的概念，最怕的是**，新手設計師對於空間有疑慮，卻不敢提出，或是沒有仔細檢查現場空間，而忽略裝修上的核心問題，造成後續成本的追加，讓業主失去對設計師的信心。以風險控管概念，新成屋在保固期間發現屋況問題，可交由建商處理；若是透過房屋仲介來買房子，可依據部分仲介業者提供的房屋保險途徑來解決。而老屋、

中古屋的屋齡高，潛在看不見的問題較多，實際丈量、場勘時，更應該要提高敏銳度，向業主溝通並提出預防性的解決方案，即使屋主一開始不同意，當後續確實發生問題，由於已事先提醒，除減少糾紛產生亦能展現設計師的專業度。

　　劉宜維以曾經接手位於北部屋齡 25 年的老屋、且俗稱的爛尾樓為例，他回憶：「丈量時，已考量到早期房子使用鑄鐵管的關係，久了出現鏽蝕脆化進而造成漏水問題。當時在接觸這個案子時，已於事前向業主提出全室更換原鑄鐵給水管的建議，但沒被接受；沒想到完工、入住後，水槽壁櫃處有水滲出，經處理發現給水管螺紋處因脆化有裂痕。」建議設計師遇到這類情況時，可以這麼和業主建議：「**早期房子管線多以鑄鐵管為主，久了容易有鏽蝕脆化問題，可以趁裝潢一併更面更新，日後使用上較無虞，也多一分居住保障。**」

　　劉宜維再分享另一個於幾年前經手同樣位於北部、屋齡超過 50 年的醫院宿舍案例。一般來說，現在的大樓會利用公用弱電箱來銜接網路、有線電視、光纖；但大部分老屋沒有此配置，加上業主事先合作的水電師傅也口頭表示公共梯間沒有弱電箱，不可能有光纖電話，結果後續完工、經電信公司促銷網路，才發現公共梯間有設置弱電箱且已安裝光纖網路接口；最後雖有預留電話、有線電視等線路管線進入口，但因裝修完成已無法從公共弱電箱再拉光纖線進入室內。因此，劉宜維建議，「**不要單憑其他人口頭描述來判斷屋況，最好親自到現場檢查及確認，將疑慮降到最低。**」

☑ **複習筆記**

千萬別輕忽丈量的重要性，若對於基礎工程不熟，不妨與合作的水電師傅到現場一起勘查，謙卑的從專業人士身上學習。找出房屋問題，試著與業主說明並提出解決方案，避免日後衍伸出成本等問題紛爭。

TIPS

3 實際拍照留存，後續繪圖可以對照

 為了留下裝修設計紀錄，協助後續設計對照，我們會進行拍照。

 我們會拍照喔。

　　裝修前，到現場場勘時進行拍照可提供案點紀錄，方便後續繪圖、設計對照，並達到完善的規畫細節。一開始可先向業主說明拍照用意，可以這樣問：「為了方便後續繪圖對照，可以進行拍照嗎？」取得業主同意後，接著在房子內部每個角落進行全室廣角攝影以及重點處拍攝，**藉由照片紀錄，提供日後設計上的修正、調整，可避免疏漏問題及細節**，例如：空調設置位置、必須性管

線隱蔽裝修工程或格局調整等。劉宜維更進一步提醒，「**剛接手的設計師無論現場整齊與否、是否有隱私或空間凌亂狀況，在業主沒有同意下就直接拍照是非常不禮貌的行為，應避免；而這種粗心大意的呈現，也會讓業主產生對專業的疑慮。**」

劉宜維補充，目前申請室內裝修許可證（供公眾使用建築物及經內政部認定有必要之非供公眾使用建築物）之案件，就必須事先進行空間拍攝，作為裝修前狀況紀錄存查及申請後續流程使用。因此，**裝修前拍照除了紀錄，也是配合法令執行。**

除了裝修前攝影外，裝修期間的攝影，可作為施工工作的紀錄。部分基礎工程如浴廁的給排水管線會埋於牆體，爾後貼完磁磚或塗裝工程後，有可能會在牆壁另外安裝沐浴用品、置物架等，為避免鑽牆面時觸及排水管線，施工期間可以照片紀錄標記相關訊息，提供後續工班或業主進行確認，可降低往後施工風險之產生。

裝修前、施工中拍照記錄，劉宜維建議這項動作還要延續至裝修後，可以清楚記錄下每個環境流程，以確保整體工程的完整性，作為日後產生紛爭時的存證使用，完成後則可集結作成設計作品集留存。

他分享一個案例：曾有裝修完成業主入住後反應木地板有重物壓痕，懷疑設計公司給了不良瑕疵品而扣尾款。而該家設計公司有施工期間拍攝以及完工現場攝影之習慣，與業主約定現場查勘後發現業主有請人搬運重物，推估應是未做好地面保護拖行導致壓痕產生。「借鏡他人經驗，當自己的專案走到裝修尾聲時，可以主動再詢問一下業主是否後續還有搬運重物至家中的需求？如果對方的答是肯定的，這時候就不建議太快拆除地板保護板，不妨可以等到重物定位後再拆除，抑或是現場局部保留保護板供業主使用，皆能避免破壞地板的完整性。」劉宜維補充說明。

☑ **複習筆記**

可善用各種不同功能的拍照工具，透過精緻的機器來協助拍攝，讓整體空間的紀錄更完整。便於後續繪圖、設計調整，以及替設計突發狀況作為存證，並有所應變。

TIPS

4　實際狀況不如預期、超出預算，讓放手還是要放手

跟公司夥伴討論後，再決定適不適合後續設計。

設計費用和預期差太多了，我不接。

　　與業主溝通設計費的部分，首先，設計師一定要在兼顧設計品質的原則下，掌握製作成本，包含設計費、建材及其他施工相關的合作費用，才能創作出最好的作品。其次，設計過程應分析事務的輕重緩急，可列出哪些不必要、可能加重成本的物件；倘若屋主預算吃緊，可選擇品項成本較低但相似外觀的材料，取代昂貴建材，以期達到業主想要的風格。

　　在衡量設計預算上，新手設計師可能會有的 NG 行為：明知道超出預算，卻因為人情或希望累積作品，而硬接的情況，不僅導致自行吃掉成本的悶虧，

還可能遇到業主不尊重專業，為省錢而言語刁難，導致雙方合作不愉快。劉宜維舉例自己曾因為朋友的情誼，在虧損成本的情況下做設計，沒料到朋友有財務狀況，結果房子完工後，卻沒拿取到應得的費用。因此他建議：「**當設計的實際狀況不如預期時，一定要懂得放下，與其花時間使自己與業主失和、自己盡心盡力卻被誤解捶心肝，不如在雙方能力範圍內去執行，避免完工後落差。**」

　　如果發現實際狀況不如預期、超出預算，那要如何優雅放手呢？劉宜維提及曾有朋友透過關係找他做裝修，但因為考量項目座落區域距離遙遠，加上預算過少，即使有其他朋友遊說，經評估後為了後續情誼的維持，還是斷然拒絕該案。劉宜維建議：「**很多設計師是一人工作室型態，要回絕時可告知對方目前因與他人有合作關係，無法單獨判斷是否接手此案件，需與相關合作對象討論，才能決定是否接案，作為婉拒理由。**」

　　劉宜維進一步強調，**與其花時間在不必要的溝通及解決問題，更應花時間蓄積自己的設計能量**。回到設計師本身的工作性質，以引導業主如何生活為出發點來服務，例如：從自己的居家空間開始發想起，並學習如何享受、好好過生活，就能與業主對話中，自然帶入設計融入居家生活的概念；或是透過不同主題的社教活動，例如：烹飪課程等手作課程等，進而接觸重視生活品味、居家美感的同質性核心業主。

✅ **複習筆記**

新手設計師初期資金不多的情況下，為了培養客源與累積設計經驗，會為了人情做設計，有時好心幫忙，結果卻犧牲設計品質，甚至產生超乎預期的各種困擾。設計不應該建立在人情債，而是回歸現實生活需維生的角度來考量，應量力而為，適度保護自己，同時提升設計品質。

STEP ④
設計提案

TIPS

1

不急著一次給，待摸清底細再決定要給多少提案

會依據您的預算、需求提出適合的設計方案。

別人都提供很多提案嗎？那您就去找他吧……。

設計師在與業主溝通的過程中，不必急於一次性提供方案，而是**要先深入了解業主需求，再決定適當的提案**。接案時，首要的工作是制定一份清晰的前導單，了解「使用者是誰、房屋類型等基本資訊、解決的是什麼問題？」等，這不僅能讓設計團隊了解任務的核心，也為後續的設計提供明確的方向。

TYarchistudio 田遇室內裝修顧問有限公司建築師吳建禾表示：「**提問的**

藝術相當重要，因為這能有效地引導屋主思考，也有助於設計者本身能更深入了解屋主的期望和需求。好比問及屋主先前有無裝潢的經驗？對設計的期望？甚至是預算多少等問題。」設計師千萬別害怕問這些會不理想，**回應的過程中可藉由過去的案例強化說明，並彰顯出這些特點，讓業主對自己的能力有更深刻的了解**。例如：過去的案子是如何解決屋主的問題？實務中創造獨特的空間體驗等，這都有助於讓對方覺得你這位設計師是不可或缺的合作夥伴。

吳建禾表示：設計提案通常會需要付費。不少設計師很擔心提了就會讓對方打退堂鼓，他建議不妨這樣回應：**可以說明收設計費的原因，同時強調這套設計提案是專門為您所設計規劃的，從設計諮詢到提案簡報等，讓屋主感受到設計師的專業態度以及對對方的重視。**

提案時，建議可準備兩套設計提案，頂多再多準備一套備用方案，選擇習慣的簡報工具展現設計構思、解決方案和設計效果，讓屋主能清楚地理解提案。另外，若業主對設計師的年輕或經驗有疑慮，更應以行動和過去的成果來證明自己的專業能力。**透過說明設計規劃的過程，讓屋主感受到設計師的用心與真誠理解，使雙方的溝通建立在相互的信任基礎上。**藉由以上的方法，設計師能夠在與屋主的溝通中理性和有誠意地提供方案，也會讓合作順利進展且彼此滿意。

☑ 複習筆記

注意提問的藝術這能有效引導屋主思考，不只讓設計師能更深入了解屋主的期望和需求，也能重新整合個身優勢，並在溝通中彰顯這些特點，創造與其他競爭者的優勢。

TIPS

2　從「痛點」切入，分析出業主真正要什麼

 我傾向到現場做場勘之後，再提出設計方針。

 您的想法很好，我會盡快提出設計稿。

　　進行提設計案之前，一定要摸清底細，像是從業主過往經驗的蛛絲馬跡中，可**察覺其痛點，以避免設計踩雷，同時又能掌握到業主的期待值**，等到下一次提案時，可運用設計補強，讓業主有超出預期之外的滿足。

　　但若業主提出希望仿照朋友的住宅設計，或有指定的設計風格，而設計師經過現場實地勘查丈量之後，發現格局和採光都難以符合，也可額外提出設計

圖稿。也就是依照業主所期待的空間設計之外，再提出我方設計認為更適合的圖樣，畢竟業主所描繪的空間感多屬於感覺，對設計風格也未必真的瞭解，因此李政忠建議設計師可運用專業加以說明，例如：「別人的空間雖然有跳色的亮點，但經過實地勘查，發現房子有很好的採光，若能以淺灰色系鋪陳空間，再採用玻璃磚讓光線灑落出斑駁的光影，更有通透自然的感覺，也是另一種亮點的呈現。」

李政忠表示，「經過進一步的現場勘查之後，**可以在業主指定之外，以更充分的專業提出另一份設計稿，就如同額外的附加價值**，將兩種圖稿一併交由業主評估與決策。」這時業主極有可能因為設計師的獨到觀察和用心，而感受良好，採用額外方案的設計圖稿；但也可能出現另一種情況，對方提出更棘手難解的問題，倘若設計師無法當場給予解決，可直接表示將做修改後再行提案。

「但無論如何，**在滿足業主需求之外，多設計一份圖稿，就算設計不夠搶眼，也會覺得是專為業主量身打造，因此而提高設計的價值。**」李政忠再次強調。

☑ 複習筆記

提案最好準備兩份，一種是按照客戶需求而設計的圖稿，另一種則是在實地勘查之後，提出更適合業主的空間設計，既滿足業主的最初期待，也有超乎業主期待的附加價值，更覺設計師的用心而樂於採納。

TIPS

3　傾聽之後再表達想法，引導業主跟著你的步伐

　是不是覺得身處於暗色系空間裡更有安全感？　

　這麼暗沉的家能住嗎？　

　　過去擔任輔導顧問的經驗中，張敏敏觀察到設計者在與業主接洽溝通時，往往急於表現自己的觀點，而忽略了業主本身或從使用者出發，一旦過於想展現自我，這樣的溝通很難聚焦，也無法讓業主堅定地跟著你設計步伐。「反之，**若你能站在對方的角度傾聽，給予需求正面回應，反而能讓對方有被理解、被重視的感受。**」

舉個居家設計中常聽聞的例子，難免有人喜歡黑色便想將自宅打造成造暗色系，多半設計師乍聽之下或許會冒出這樣的想法：「這麼暗沉的家能住嗎？」、「這樣的家很冰冷吧……」通常也會很直接地想擋下對方的想法：「家裡全黑很不好啦……」、「家裡還是要溫暖一點……」。

張敏敏談到：「**當對方會提出一些要求時，勢必是有一定的需要。**」很可能是黑色就似一種保護色，可以給予他們安全感，這時設計人應該要進一步去了解背後原因，再藉由進一步地提問：『為什麼會有這樣的想法？』、『是不是覺得身處於暗色系裡就能夠給出自我安全感？』「**看似很奇怪的事或回應，往往背後都藏有原因，與其快速否決對方的想法，還不如充分地站在他的立場仔細聆聽，再給予專業的設計建議，會來得理想。**」也許一般人多以為把家弄得整間全黑就等於是打造暗色系居家，設計師這時可以發揮專業給出幾個更好的建議方案，像是運用材質取代塗料，一樣達到對方所期待的效果，還能兼具設計感。

張敏敏觀察，年輕設計師在與業主溝的過程中容易不懂得傾聽，也容易不耐煩，這其實都無利於溝通，特別像是在選擇居家色調時，當彼此有堅持時，張敏敏建議時設計師不妨主動試刷局部，一來讓業主理解彼此，二來也能透過實際塗刷後的比對，讓各自心中的堅持找到共識。

☑ **複習筆記**

當設計師聽到屋主有特別的需求時，勿企圖想先擋掉對方的想法，而是要記得多問一句「為什麼？」、「為什麼您會想這麼做？」進一步多聽、多收集資訊，能找到對方真正想要的，也就能讓他更信任於你。

TIPS

4　善用工具說話，輕鬆讓設計一目了然

對於您的需求，我們會透過合適的工具與
圖表，來清晰傳達設計意圖！

我的案子得過很多獎，看我獲獎的作品就
好了啦⋯⋯。

　　多數的業主不像設計師受過專業訓練，對於空間從平面轉至立體、從 2D
轉到 3D 皆能即時轉換，甚至可快速理解，因此設計師在提案的過程中，建
議可以工具作為輔助，有助於業主對空間有所理解，亦能提升彼此在溝通時
的流暢度。

　　吳建禾回憶起接案初期常遇到的困擾：「那時發現自己經常遇到圖說輸出到其他軟體（Photoshop）進行後製加工的問題，這不僅耗時，而且修改後需要重新開始，這樣的流程使得提案過程變得相當繁瑣。那時便決定學習與應用 BIM-REVIT 工具，解決這些問題也同時提升管理效率。」**這類工具除了能在軟體中進行快速而精準的設計，也會使得整個提案過程更加直觀和有說服力。**

　　藉由工具說話的好處在於，可以很清楚看到空間的設計輪廓，不會只有透過想像來理解各個空間的規劃或是位置；甚至像 BIM-REVIT 它可以做即時的修改，好比業主一直無法理解鋪木地板和磁磚的差異，它可即時操作、修改的特性，便可直接更換讓對方看見差異效果，關鍵問題，用一套工具解釋就能一目了然。

　　吳建禾強調，工具的選擇是因人而異，更重要的是要思考如果想讓業主了解設計意圖並站在同一陣線上，共同創造對方的家或某個案子，應該如何做？如何提高提案成功率？無論是使用 PowerPoint，抑或是選擇 3D、VR、AR 等軟體，重點在於設計師要選擇自己所擅長的工具，而非一味地追求炫技，「**成功的溝通不在於什麼類型的工具，而關乎工具使用者能否夠清晰且完整地傳達設計意圖，並且滿足對方的需求。**」

　　「就如同當髮型師為客人剪頭髮時，他們雖為顧客提供按摩、熱茶與雜誌，但重點還是在於呈現出來的效果。同樣地，回到設計師與業主溝通的過程亦是如此，**必須了解業主需要什麼，並提供適合的提案，輔以數位工具軟體，直觀地展示設計概念、解決方案與設計效果**，使業主更容易理解並接受提案。」吳建禾補充道。

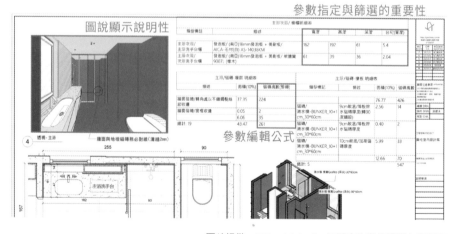

圖片提供：TYarchistudio 田遇室內裝修顧問有限公司

材料清單一目瞭然

廠商提供完整色卡

家具模型完整下載

材料資訊或元件雲端共享　　提高施工過程工作效率(易改)　　跨產業合作提高客戶滿意度

| 願景 | 室內設計與裝潢產業的串接 |

圖片提供：TYarchistudio 田遇室內裝修顧問有限公司

✅ **複習筆記**

成功的溝通不在於什麼類型的工具，而關乎工具使用者是否能夠清晰傳達設計意圖，並且解決業主的需求，更非一味關注自己的設計成就。

TIPS

5　只要懂得説故事，就不擔心業主不買單

家中牆面使用白色，再搭幾幅彩度比較高的畫作⋯⋯。

我要幫您做一個具對比色系的牆面⋯⋯。

　　希望業主能為你的設計買單，比起不斷説服、推銷，運用故事行銷，將客戶帶入情境裡，借助故事的感染力，引起對方注意還能打動人心。

　　張敏敏談到，要説出動人的好故事要加注兩個要點，**第一是要讓對方（即聽故事的人）在腦海中有一個具體的情境**，這個情境是説故事的人所建立的場景畫面。説故事的人運用語言形塑畫面感時，細節要加以説明，包括：地點、

背景、主角等，畫面感才會強烈，再者則要建立故事與業主間的關聯性，如果業主本身是位醫生，在敍述故事時可以這説：「黃小姐您就想像一下您在診所這個裡的牆面都是白色的⋯⋯」**建立故事與對方的關係**，他才能讓透過聯想產生畫面感。

　　第二是故事一定要有張力，如何有張力，製造對比就對了。延續剛剛的情境故事：「牆面都是白色的，但您還會看到壁上有一、兩幅攝影作品⋯⋯」或是「牆面都是白色的，但我們枕頭套搭配的是橙色的⋯⋯」這樣的表達，巧妙地運用對比來突顯畫面或故事的情節張力。

　　運用故事行銷，張敏敏有一些提點：**切勿整場溝通一路套用説故事手法，容易失去重點，有想説服對方的，例如：想建議業主使用「毛玻璃」，這種情況就可嘗試運用説故事來引導説服對方**，讓他快速、又直接地進到畫面裡，並

　　想像和感受一般玻璃與毛玻璃的差異，當對方有所理解就達到目的了。此外，**說故事時建議時間記住「短而美」是最好的，最好能在 120 秒內把一個概念、一個設計重點陳述完畢。**

　　張敏敏進一步提醒，**透過說故事製造情境讓業主對你的設計買單時，別忘了說故事最重要的是讓對方進入到自己所建立的畫面裡，此時不建議再搭配其他工具，以避免對方又聽、又看產生分心，**當他一分心就進不了所設定的畫面裡，自然也就無法被你說服。

☑ **複習筆記**

想讓業主對你的設計買單時，可嘗試運用說故事行銷手法，引導讓對方進入
到所建構的畫面裡，借助情境更加了解設計用意。建議勿再搭配其他工具，
避免對方又聽、又看出現分心。

TIPS 6 就算業主對提案不滿意，仍要想盡辦法從中找出可用的點

有沒有哪個角落或哪個元素是您喜歡的？

提案都不滿意的話那我再回去想想……。

　　從一些銷售大師的案例故事可以得知，客戶的拒絕並非一種特例，而是一種常態。身為設計師一定有過當信心滿滿提出設計方案後，總覺得這次提案一定能成功，或是得到業主的青睞，但事實卻非如此。

　　張敏敏認為，**就算所準備的提案皆被對方拒絕、甚至推翻，都不要因而沮喪**，這時候反而要趁勝追問：「有沒有哪個角落或哪個元素是您喜歡的？」

讓對方說出一個都很好。也許對方會回答：「我覺得門廊這邊穿鞋區的設計我還蠻喜歡的⋯⋯」同樣要再繼續追問：「那是為什麼喜歡呢？」對方回應：「因為我覺得我鞋子很多，你剛好有做出一個深度，而且可以旋轉的收納空間我蠻喜歡的⋯⋯」這時可以再進一步和對方確認：「所以您很在意收納空間是嗎？」**縱然業主對提案感到不滿意，但可以透過提問引導對方說出他腦中的想法，也能從中找出可以繼續深化的方向。**

　　另外一種情況是，當進一步問完有沒有哪個角落或哪個元素是您喜歡的？如果對方回答：「我看不出來⋯⋯」這時別被他的回應給嚇到、甚至退縮，可以大方的和對方說：「據我的專業和我對您的了解，這裡的設計應該有修改的空間對吧？」這樣的說法，一方面不要讓對方完全否定這張設計圖或這個提案，另一方面有時轉個方向問，其實還是能技巧性地挖出獲得對方喜歡或滿意的設計點。

　　張敏敏強調，**身為一位設計師就是要不斷地犯錯、並在領域中學習壯大自己。**不犯錯的代價就是平庸，當一位設計師害怕犯錯，那他日後成為的是一位呆滯的工匠而非設計師。**正因為你是一位設計師，更要牢記「不要害怕、也不要怕犯錯」，**錯誤不只能讓你從中學習、了解犯錯後如何下台，還能讓自己的膽子變大，如此一來才會靜下心來去傾聽、找到客戶真正要的是什麼。

☑ **複習筆記**

就算所準備的提案全數都被業主推翻，仍要運用「顧問式」提問進一步反問對方有沒有哪個設計是他所喜歡的？藉此引探索業主腦中的想法，也能從中找出可加以努力的方向。

STEP ⑤
圖面討論

TIPS

1

開門見山就說清楚收費規則，減少糾紛

 ○ 先跟您說明一下收費標準，如果能夠接受這些細節可再約時間詳談。

 ✕ 我們會收設計費、工程費、監工費。

　　裝修糾紛大多是溝通落差所引起，投入設計工作將近二十年的玖柞設計建築師朱伯晟，不諱言最初接到案的業主，多是坪數小、預算少的類型，當時很希望每一張設計圖都能順利收到設計費，也怕辛苦畫完圖後，業主反而轉身決定投向其他設計公司的懷抱。

　　創業一段時間後，慢慢有了經驗，也逐步摸索出自己的設計流程，他提供

自身做法給年輕設計師參考：「不妨，**第一次見面就先開門見山，讓業主了解你的收費標準，包含設計費、工程費用以及工作流程**。如果覺得可以合作，再來進行下一步，不浪費彼此時間，對設計師而言也有一層保障。」當雙方確定可以合作後，可先訂定收費日期，在確定收費簽約前出一次平面圖和 3D 圖，朱伯晟認為：「平面是理性的、3D 是很感覺的。」如果這兩次提出的圖面對方都滿意，就可先收一半的設計費，再進行 3D 修改。

　　初步設計圖建議是**效果圖，最能讓業主有感，輕易就能從圖像來判斷空間規劃是否符合需求**。以前做這些圖會花很多時間，隨著科技愈來愈進步，有很多軟體可以幫設計師提高效果圖繪製的速度，他特別提醒年輕設計師，可以**建立出一套自己適合的提案、出圖的系統化步驟**，不僅可以減少成本，也能讓團隊其他同仁輕易就能遵循。

　　雖然朱伯晟認為，前兩次出圖及討論，還不用急著簽約，但他也提醒：「這時設計師更要利用這個階段確認自己和業主的想法是否一致？是不是能很好的溝通交流？」如果設計師發現自己和業主好像不在同一個頻率上，表示未來也

有可能在很多環節沒有辦法一下子就理解業主需求，不只自己、連帶整個團隊都要花更多時間溝通、修改，員工容易出現內耗、自然也會產生離職的想法。

　　他也分享過去曾遇到一些情況，在付設計費的時候很乾脆，但後來可能會經常聯絡你，也不管時間是不是已經很晚了，或是電話接起來語氣很急躁、態度不太友善，現在仔細換算下來就會發現並不符合成本效益。

☑ **複習筆記**

開口提費用對於某些人來說可能不容易，倒不如第一次見面就先把收費標準、項目說明清楚，找出「同頻、同頻」的業主，合作起來更順利。

TIPS

2 善用圖面有效溝通，助攻簽約最給力的好幫手

 我們會先針對部分畫幾張圖面，如果您滿意我們再進一步討論後續。

 設計會這樣做，覺得不錯可以先簽約再討論細節。

　　眼看與業主的合作案只缺臨門一腳的時候，不妨可借助圖面，以其作為溝通的重要力量，成功助攻，順勢讓彼此的合作能往前推進。設計圖面有很多種，朱伯晟自執業開始就習慣把 Sketchup 圖畫得很詳細，**以 3D 圖和估價單來和業主做圖面最終確認；至於一般平面圖、立面圖只會與業主討論部分和生活習慣有關的配置，例如：插座位置、特殊櫃體尺寸等**，做如此細的分工，除

了**發揮各種圖面的價值，也讓業主更容易理解。**

　　他認為，相較於平面或立面圖上只有數字，業主難以想像完工後在空間裡的感受；反觀運用 3D 畫出的 3D 圖，能提供清楚的空間感、甚至空間渲染圖還可以加入光影、更為細膩的材質表現、色澤，讓業主對於未來完工的空間有明確的畫面，不僅讓對方有「投入感」，也是最能直接和業主清楚溝通的圖面，更重要的是，不會因為最終完工與業主想像落差太大而產生糾紛。現在的繪圖軟體技術也愈來愈進步，朱伯晟也建議設計師應**加以運用圖面這項工具，適時地扮演協助溝通的角色。**

　　另外朱伯晟認為，**設計師光有繪圖能力還不夠，應該要培養「估價能力」**，原因在於，「業主最關心的一是設計最終的呈現，二是整體費用，如果設計師在畫完設計圖後，還能很精準地抓出所需之材質、工法以及費用，每一筆都清楚明瞭，既做到讓對方覺得安心，連帶設計師本身的專業度也會跟著提升。」

　　運用圖面溝通還有一項好處，像是天花板要走的管線包含：消防管、灑水頭等，如果這時又要加裝全熱交換機、吊隱式冷氣、除濕機等，在畫施工圖時就可以一併檢視空間和高度是否足夠？管線路徑是否有碰撞的問題？如果剛好真遇上實際發現無法執行、需要取捨的設計，就可即時地以施工圖來和業主說明，同時也有利於後續的施工順序。

　　畫圖有時會想得太美好，可能會忽略一些細節，再加上法規亦會改變，實

際施做後才會發現問題，朱伯晟認為，就算是資深設計師也不可能不會犯錯，更重要的是**記取這次的錯誤下次不再犯**，並且誠實、積極地和業主溝通並積極**解決問題**，這樣才能合作愉快。

☑ **複習筆記**

3D 圖不一定要多精美，但要能讓業主能從圖面感受空間氛圍、想像未來生活場景，並減少彼此對於空間解釋的歧異，促使彼此的溝通事半功倍。

TIPS

3　怕遇到修改大魔王，你可以婉轉拒絕

每一個階段可修改設計圖〇次，超過〇次
就要額外收費。

我們不接受業主修改設計圖太多次哦。

在畫設計圖之前，朱伯晟認為，每一位設計師都應該要練就一套方法，以快速地了解業主，除了最後透過圖面反應出設計解方，過程中設計方也可以觀察對方對於圖面的重視性，以利後續自己作為對方是否容易頻繁修改圖的參考點。他分享自己的經驗：「**一開始設計圖就會大修特改的業主，通常在執行的過程中業主有很高的機率也會繼續修改。**」當然，這並非直接先定論對方的好

與壞，只能說業主在設計圖面上有一定程度的要求，設計師自己也可以評估本身狀況，有能力就接受挑戰，沒辦法也可以婉轉拒絕。

　　有時候，**婉拒對方並非壞事，反倒是得以顧全彼此的舉動。**朱伯晟印象深刻的是第一次接到一間六層樓、規劃三十多間套房的商旅設計案，「當時覺得自己能在 30 歲左右的年紀，拿到這樣的大案子，是件感到相當興奮的事情。」

除了朱伯晟，就連團隊也很期待，大家花了很多時間找示意照片、畫 3D 圖，做足準備去提案，沒想到自認很棒的設計，卻都不是業主想要的，連續提了幾次案之後，終於明白業主想要的和自己有落差，只好承認自己能力不足，請對方另尋其他設計公司。

如果真的不知如何應對修改設計圖這部分，一般業界常見作法是彼此可以擬定好每一階段圖面修改次數，超過修改次數就需要額外收費。不過，朱伯晟也提出另一個觀點，**修改設計圖、修改幾次並不是重點**，就算是設計自宅，做到一半自己也可能都會想要一改再改……。他反而強調：**要先釐清與業主溝通的過程，每一次的修改是否合理？**這時不妨可用自身的專業給予對方建議，也許就不會陷入修改輪迴；甚至也有可能遇到的是一位好溝通且能同理設計師的業主，就算需要修改，整個過程也會很愉快。

他坦言，任何一位設計師都會遇到需要花很多心力溝通、協調的業主，倘若他自己真的遇到，會婉轉且明確地和對方這說：「現階段對於團隊而言，可能沒有足夠的心力滿足您的期待，建議可以另諮詢其他設計師。」

☑ **複習筆記**

設計修改次數不是重點，重點是每一次的修改都是邁向更好的結果，並非推翻之前的努力。如果不斷修改可能也表示並沒有抓到對方的問題核心，婉拒合作也是一種顧全大局的表現。

STEP ⑥
簽立合約

TIPS

1

口頭答應、事後補合約都不算，拿到白紙黑字憑證執行才能生效

您好，按流程一定要支付訂金、簽立合約才能開始動工。

您跟我那麼熟了，有訂金就是保障沒合約也可以開始動工。

公司剛起步的設計人，不免遇上親友不想簽約，想免費凹畫設計圖、做裝修的情況，經驗不多的設計師，害怕彼此撕破臉，往往硬著頭皮接下，沒想到才是問題的開始……。JOE'S 喬斯室內設計創辦人楊正浩表示，設計師要先建立一個觀念，**做出的任何決定，都要是自己能夠扛下並且負責任。如果不簽約願意幫這些親友代墊百萬元以上的施工費用，即使收不回來的也面不改色，那當然不用急著簽約。**

第二個觀念是，要不要享受年輕創業當老闆的光環，讓所有人知道自己是有最後決定權的人，便會關係到日後的脫身之道。**面對親友們各種「沒關係」，**

在對方不清楚公司結構狀況下，可以把簽約的重要性，移轉到公司投資人、合夥人、會計、公司行政、廠商等各種第三者身上，表示這些人需要有合約進行作帳等必要程序才能動工，沒有合約、沒有訂金就沒辦法開工，除了堅持這些說法，**最重要還是自己要堅守底線，不能因為身為老闆就沖昏頭心軟讓步或是圖一時方便，才能避免自身損失以及日後糾紛。**

另外有些親友長輩覺得只是畫個圖，他們自己找工班，簡單幫忙沒關係吧，**面對這些人情壓力，可以用「裝可憐」的低姿態，**向對方表明：自己才剛創業，也是有會計、公司租金等成本支出，而且自己做事情絕對負責任，不喜歡草草了事，若是隨便畫一畫，到時候圖跟實際狀況不合，反而讓對方施工錯誤支出增加，而畫張圖至少要花 20 ～ 30 個小時，有 3、4 天時間沒辦法作其他工作，就沒辦法賺錢來發薪水云云，**不管對方怎麼說，都要表明自己是有營運成本壓力，**希望對方能夠體諒。

楊正浩提醒，除了以上情形，**更要小心那種二話不說、馬上匯了錢卻不簽約的阿莎力客戶，千萬不要以為有了訂金就高枕無憂開始動工，這筆訂金其實是變相綁架，若沒有合約保障，出問題時很難釐清責任，**例如：客戶中途更動設計提高預算，卻只願支付之前的報價金額，這時最好還是表明自己公司有制度規範，在雙方都希望能順利進行的情況下，即使已經收到訂金還是要完成簽約動作再動工，才能避免之後可能會產生大損失。

✅ **複習筆記**

合約、訂金是底線，就算是老闆也要以身作則遵守公司流程規範，才能確保長久經營。

TIPS

2

建立公司流程規章，合約未到不作業以保障公司自身權益

 所有流程必須按公司規定走完才能進入設計施工。

 流程先做完再說，反正有訂金，客戶跑不掉啦。

　　多少曾聽聞其他公司案例，負責接案的同事在拿到客戶訂金後還沒簽約就進場施工，老闆發現後要求一定要補齊合約才能繼續施工，沒想到整理合約時才發現報價金額超過原訂預算，客戶既不承認這些追加款項，搞到雙方僵持不下，不知道該如何解決……。

　　楊正浩表示，**不管是開公司或工作室，先把規則訂出來才能照著執行**，如果完全沒有規則可遵循，就好比是在沙漠中開著越野車沒有方向，最後一定會

渴死在沙漠裡，**不論對內對外都要建立流程制度，發生問題時才能釐清責任，公司對內建立一套從簽約到施工的指導手冊，讓內部同仁可藉此檢視流程、什麼環節容易出錯等；此外對廠商也需簽訂載明雙方權利義務的合約。**對廠商合約上註明發工單上需有採購單位核章才是有效工單，可避免亂派工狀況。尤其是與人合夥，若沒有規章制度，發生問題時容易流於各說各話的情況。

　　若發生上述狀況，楊正浩建議如此善後：面對廠商端，已施工項目將不會撥款，因為廠商沒有依照合約規定就進場施工，若廠商覺得損失請向發出派工單的人進行求償。接著是公司內部的處理方式，當同事沒有完成附有報價單與設計圖的合約就進場施工是重大失誤，必須進行懲處。至於客戶方面，則表示補上修正金額的合約後我方還是願意進行施工，若客戶不同意則就地解約全額退費，後續請客戶自行處理，雖然有損失，但這個立刻止血的方式能避免後續蒙受更大損失或官司糾紛。

　　設計師必須認知合約之所以重要，不僅是雙方責任義務的說明，附上的圖面與報價項目都是合約的一部分，可界定出責任歸屬範圍，**一個裝修設計案動輒百萬金額起跳，牽扯到的賠償金額也可能是百萬以上，但一個設計工程可能只賺個幾十萬，任何官司糾紛都會影響到往後營運狀況，不簽合約便宜行事的後果將會得不償失。**

☑ 複習筆記

合約是對自己的保障，無論對客戶、對廠商都要簽訂合約，以避免發生更大損失，若不願意簽約也代表對方並無誠意合作，可篩選出適合的工作伙伴與客戶。

TIPS

3

為避免爭議，設計、工程合約分開簽

設計與工程不同屬性，建議分開簽約未來真有變更比較有彈性。

合約想怎麼簽我們都配合您。

　　過去聽聞前輩分享，建議室內設計與裝修工程的合約最好分開簽約，可避免工程爭議與賠償，對設計師來說比較有保障。但客戶若不願意分開簽約，究竟該不該堅持設計與工程合約分開簽呢？

　　首先要先釐清一個觀念，設計與工程合約分開簽約，依照行業別其實有不同狀況。如果是系統櫃裝修設計公司，所謂的設計其實只是簡單的配置裝修，主要業務還是以賣系統櫃為主，設計更動幅度小，分開簽約沒有太大意義。

建築物室內裝修—設計委託契約書範本

資料來源：內政部（範本下載網站 www.moi.gov.tw/cl.aspx?n=81）

　　再看到一般室內裝修設計公司，業務大多兼顧設計與工程兩部分，設計與工程分開簽約當然是能保障自己，因為通常從設計到真正進場施工，中間可能要歷經三、四個月討論期，以目前物價快速波動的情況，可能這段期間原物料價格又會上漲 10 ～ 20％，**分開簽約為的就是把風險分攤，對設計師有多一分保障。**

　　楊正浩表示，**分開簽約的思考關鍵點其實是客戶的預算高低**，若客戶預算約新台幣 150 萬元左右，要提高 50 萬元就是增加了原預算的 1/3，但若是預算有新台幣 1,000 萬元的客戶，追加 50 萬元的金額也僅只佔 1/20，其觀感程度相差很大。**設計師若能與廠商保持良好溝通管道，物價波動時廠商會提前告知，也能提高自己報價的準確性，把變動範圍控制在 10 ～ 20％之間，將此納入簽約說明，提前告知客戶可能發生的變動狀況，其實能加速客戶的簽約時程，提高成交率**，所謂的劣勢其實是能轉化成簽約契機。

　　楊正浩建議設計師**從一人公司到獨當一面的過程，需多加磨練談判技巧與風險承受能力，若一味只想把風險推給客戶與廠商會無法成長**，若能轉換立場，從保護自己到保護客戶為客戶著想，也會建立起客戶的信賴感，打造業務擴大發展的基石。

　　經驗不足時，高預算客戶最好要分開簽約，因為預算多的客戶變動性也大。 若客戶不願意將設計與工程分開簽約，楊正浩也分享自己的解決方式，**報價最少要保留 20％的彈性空間**，並跟客戶溝通，現今因為國外物價變動與船期進貨等關係，可能會有 20 ～ 30％的價格浮動，屆時會**把變動的項目金額一一列出，若對方同意才會往下進行，不同意可以終止合約。**

　　對設計師來說，這是一份階段性合約，即使叫停仍可以收取設計費用，記得**合約都需載明相關的階段責任義務，以及保留變動的百分比彈性空間來保障自身權益。** 其實這樣的合約內容也可以讓客戶仔細思考自己面臨的最高預算會是多少？是否有能力承擔？若聽到浮動價格區間仍願意繼續往下進行，表示客戶有經過思考並有心理準備，也能讓後續工程更順利進行。

建築物室內裝修—工程承攬契約書範本

中華民國101年6月25日內政部台內營字第1010805614號公告
中華民國103年12月9日內政部台內營字第1030813951號公告修正

契約審閱權
本契約及簽約注意事項於中華民國＿＿年＿＿月＿＿日經甲方攜回審閱。（審閱期間至少為7日）
甲方簽章：
乙方簽章：

建築物室內裝修—工程承攬契約書範本

內政部 編
中華民國103年12月

立契約書人一 消費者：＿＿＿＿＿＿＿（以下簡稱甲方）
業者：＿＿＿＿＿＿＿（以下簡稱乙方）
乙方登記證書字號及專業證照字號：
茲因甲方委託乙方辦理室內裝修工程，經雙方同意訂立本契約，約定條款如下：
第一條　工程案名稱：＿＿＿＿
第二條　工程地點：＿＿＿＿
第三條　工程範圍
　設計、施工、圖說、文件規格應經甲方同意，乙方應按設計施工圖說文件、估價單及施工範圍規範確實施工，其圖說文件及估價單如附件。
第四條　工程施工期限
　自中華民國＿＿年＿＿月＿＿日起至中華民國＿＿年＿＿月＿＿日止，工程施工進度表如附件。
第五條　工程總價款新台幣＿＿＿元（含稅，以下同），詳如估價單。
第六條　付款辦法
　甲方付款方式應依下列規定辦理：
　一、本契約簽訂日，甲方支付工程總價＿＿％（最高不得逾5%）簽約金計＿＿元。
　二、依附圖進行至節點2：＿＿＿工程完成時，甲方支付工程總價＿＿％（最高不得逾25%）計＿＿元。
　三、依附圖進行至節點3：＿＿＿工程完成時，甲方支付工程總價＿＿％（最高不得逾30%）計＿＿元。
　四、依附圖進行至節點4：完工清潔時，甲方應支付工程總價＿＿％（最高不得逾30%）計＿＿元。
　五、全部工程驗收完畢並取得室內裝修合格證明且乙方將保固保證金交付甲方後，乙方得向甲方申請結清款之附餘款項。由乙方以無記名轉讓定期存單、銀行定期存款、銀行本票、保付支票或無記名政府公債提供甲方為保固擔保，於保固責任解除且無任何事項後，由甲方無息退還給乙方。甲方應掣據乙方請款日起＿＿日（不得少於7日）內支付，如甲方遲延給付者，應自遲延之日起按年利率百分之＿＿（最多不得超過5%）計算遲延利息給乙方。
第七條　乙方告知事項
　一、建築物室內裝修設計或施工涉及固著於建築物構造體之天花板、內部牆面或高度超過一點二公尺固定於地板之隔屏或兼作櫥櫃使用之隔屏之裝修施工或分間牆之變更者，應申請審查許可。
　二、裝修材料應符合建築技術規則之規定，且不得妨害或破壞防火避難設施、消防設備、防火區劃等重大事項。前項告知不涉及免乙方於本契約應負之義務及責任。
第八條　代辦及其他費用
　乙方應辦理甲方自身之其他使用費用依下列規定辦理：
　一、依法應辦理消防查驗或其他申請，由乙方代為辦理時，其發生直接費用及相關專業簽證費用，依約由甲方簽者、金額為＿＿。
　二、其他依法令應由甲方繳納之各項規費，應由甲方負擔者，甲方預繳於簽約時或約定於預定申請送件日＿＿日前，全數預付，且於交屋時結清。應算據按實多退少補。

資料來源：內政部（範本下載網站 www.moi.gov.tw/cl.aspx?n=81）

☑ **複習筆記**

不論是否分開簽署設計與裝修合約，保持與廠商良好的溝通管道，與客戶溝通價格浮動的上下限，合約載明階段性的責任義務，盡量展現自己的誠意而非一味的躲避風險，才能贏得客戶信賴。

TIPS 4

追加變動需與業主有白紙黑字的回覆，避免日後紛爭難以釐清

林先生剛剛您追加的東西，我已整理條列成文字 LINE 給您，再請確認一下。

林先生您要更動的現場請工班處理就好，反正都還在預算範圍內。

設計裝修過程少不了一些追加變動，有時候跟業主在案場溝通後，就直接請工班處理，或是在電話溝通的過程中做了決定，但開始請款時，業主反而忘記自己曾說要變動之事而不願付錢，不禁讓設計師想問有什麼方式能夠保障自己的權益呢？

楊正浩表示，公司成立以來做了 1,000 多場的案子，當然也面臨過業主反悔的情況，只要切記**所有的溝通過程一定都要有白紙黑字的紀錄**，例如：若是

在電話中溝通，那就跟對方說明等下會在通訊軟體上條列下要更動的項目內容與價格，請對方確認，並回覆一個 OK 後才能往下動工，若客戶沒有回千萬不要繼續進行，日後若要鬧上法院，所有的通訊內容都可列作書面證明，做為己方保障。

　　楊正浩也建議，**若不幸走到要與業主打官司的地步，也盡量朝向和解的方向進行，少賠就是多賺**，千萬不要逞一時之快，一定要將官司進行到底爭個輸贏，其實只是白白浪費自己時間，不如趕緊去進行下一個案子賺錢。

　　調解尾聲時最重要的是，首要一定要簽訂保密條款，所有內容不得 PO 上網路進行公開討論，萬一有些人在調解完畢後還去網路大肆宣揚讓事件繼續延燒，這樣即使和解結束整個事情還是無法落幕，影響心情以外，也影響日後接案客戶信任程度，因此和解最後一定要加註簽署保密條款。**其次是和解內容也一定要加註免責條款**，和解後要免除所有的後續責任，試想若客戶都走到調解這條路，之後難道還要去他家作保固修繕嗎？萬一對方還是有所不滿要如何釐清責任？因此若客戶已經獲得賠款也必須放棄後續追訴相關責任，日後任何工程瑕疵將不是設計方的責任，才能讓整個事件真正落幕。

☑️ **複習筆記**

調解內容需加註保密與免責條款，讓糾紛能真正結束，安心前行。

TIPS
5

合約備齊施工預算、流程時程表與平面配置圖，完整保障雙方權益

合約除文字條款，也需將預算項目書、平面配置圖與時程表納入，才能完整保障設計師權益。

只要有付款金額的合約書就夠了，其他平面圖跟預算書不必提供給客戶對自己比較有利。

　　室內裝修設計過程就是會一直不斷變動，如何在變動中保障雙方權益，合約完整性非常重要。楊正浩建議，**從平面配置圖、流程時程表與施工預算項目書，都需納入合約範圍，才能真正釐清雙方責任歸屬範圍。**

　　例如：客戶多半不會想到進度無法推進是自己拖延症發作，若有載明各階段時間流程的時程表附在合約內，客戶拿到平面圖拖了半年才回覆，卻要求設計師要在兩個月內完成，便可釐清工程進度無法達到客戶需求的責任問題。

平面配置圖與報價項目書也能清楚說明設計與預算的涵蓋範圍，合約上載明設計範圍以平面圖與報價單為準，日後客戶若爭執為什麼客廳少了櫃子，樓梯少了扶手……等認知不同之處，皆能有相關依據可做判斷。

整體設計委託及工程承攬預定進度表

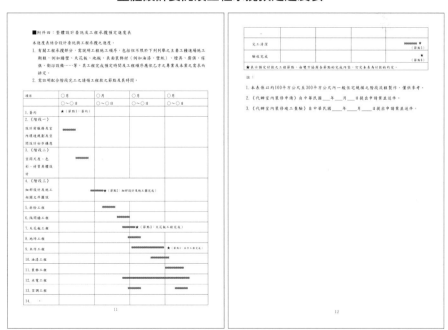

資料來源：內政部（範本下載網站 www.moi.gov.tw/cl.aspx?n=81）

　　楊正浩提醒，**報價單上所有項目規格最好寫清楚，模糊不清只會增加爭議空間**。像是他曾看過報價單上寫全棟設計服務新台幣 15 萬元，那全棟的範圍是從地下室到頂樓陽台？還是一樓到三樓居住空間？這些模糊空間容易造成日後爭議，也無法保障設計師權益，或是報價項目寫全室天花板一式新台幣 15 萬元，結果業主後來說我要做的是穹頂天花怎麼變成平釘天花，所以報價單項目最好明確寫出大小範圍材質樣式，例如：實木地板 15 坪，盡量減少模糊空間，就能釐清雙方責任歸屬問題。

乙方設計服務範圍及費用估價單

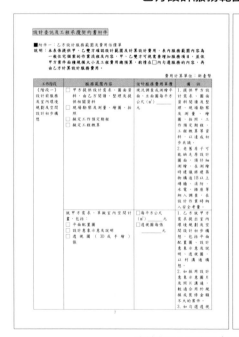
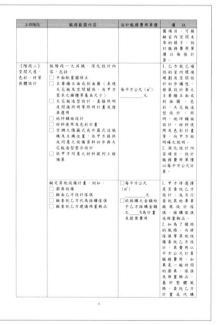

資料來源：內政部（範本下載網站 www.moi.gov.tw/cl.aspx?n=81）

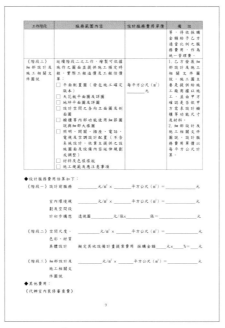

資料來源：內政部（範本下載網站 www.moi.gov.tw/
cl.aspx?n=81）

　　設計師都具有設計才華的浪漫情懷，較欠缺的是**管理能力，可以善用 APP 或網路工具來輔助**，例如：易次元軟體提供的 Joe's 喬斯易裝修 APP，是楊正浩總結過往痛苦經驗所開發的軟體，也願意免費提供同行使用（僅限 IOS 系統）。APP 可將所有與客戶的開會紀錄、溝通變動內容、客戶回覆的簽名與設備清單都明列其中，也方便客戶瞭解所有的脈絡與追蹤進度，不必燒腦推敲。

圖片提供：JOE'S 喬斯室內設計

像是客戶提供的冰箱空間大小等細節都可以記錄下來，若是客戶買到的冰箱過大，便可知道並非是施工問題；或是客戶中途突然想改變風格，也可以把當初選擇的喜好參考圖片調出來確認，連工程中的追加減項目也能一目了然，不存在有爭議的模糊空間。

以往都需要拿著各種追加件單據一一核對，善加利用數位工具也能增加驗收方便性，因為確認的過程都有憑有據，且有留下記錄，原本的預算金額跟追加金額也清清楚楚，可減少驗收所需重複確認所耗費的時間。如果不使用APP，也能利用 LINE 記事本、GOOGLE 的雲端 EXCEL 表格等軟體做追加

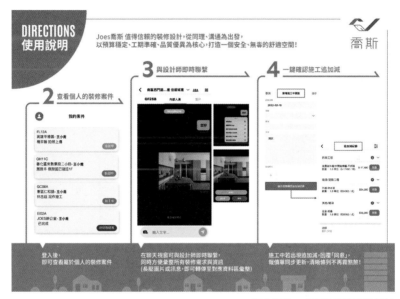

圖片提供：JOE'S 喬斯室內設計

變動的紀錄，**每次更動都會有記錄顯示，設計師若能善用各種輔助工具，可減少記錄管理所耗費的時間精力。**

☑ **複習筆記**

室內裝修設計是不比蓋房子繁雜的過程，善用各種 APP 與網路工具，減少管理工程項目所耗費的時間精力，加強工程進度掌控能力。

TIPS

6

提前備妥合約運用誘因，增加簽約成交機率

 同步準備合約以及確立對方的合作意願，相談甚歡下便可提議進入簽約階段。

 提案完再準備合約，按照流程一步步進行就可以了。

　　幾次與客戶開會下來，有些小問題都修正完畢，過程進行得都算順利，即將進入簽約階段，但客戶突然猶豫起來，幾次詢問是否可以簽約了，客戶都已讀不回，詢問對方是不是有什麼地方要修改也沒有回應，不知道到底要如何才能讓客戶順利簽約？

　　楊正浩分析，**客戶會在簽約階段猶豫，不外乎是對合約內容或付款條件有疑慮，最好的作法是靜待客戶思考清楚**，設計師就耐心等待，因為客戶前面的

種種疑慮都已經解決，但這臨門一腳卻又猶豫不決，可以想見之後工程時也會不斷否定自己前面所做的決定，**當客戶願意主動來談簽約時，就表示他已經下定決心**，若是頻頻催促對方，即使答應簽約，後續仍會因為後悔不斷挑些小毛病來否定，徒增工程不順，此時只能等待對方回應並安住自己的心。

資料來源：JOE'S 喬斯室內設計

　　楊正浩大方分享一些加快簽約速度的小技巧：**1. 提案結束後可利用期限內簽約可折價的方式，來縮短客戶的考慮時間**，例如：提案完畢後 3 天簽約，可以折價○○元，提高簽約誘因。**2. 仿照鑑賞期概念，在合約簽完後○○天內解約都免費，不必扣任何手續費與訂金，降低客戶的解約成本**，消除客戶簽約後悔的疑慮，來增加簽約動機。**3. 以時間成本的概念來說服客戶**：「如果要簽約可能還需要請假再跑一趟，不然您先簽好，過兩天訂金匯款進來通知我，我再把合約轉給財務。」以這樣的方式逐漸鬆動客戶心防，增加簽約機率。

　　以上幾個方式都能有效增加客戶簽約意願與速度，但前提是需要把合約相關內容先準備好，當客戶聽了提案、看了設計圖，正在興頭上有簽約意願時，這邊卻還在手忙腳亂找合約打資料，一拖延可能客戶的簽約意願又冷下來，其實客戶資料事前都可以有技巧地收集，例如：填需求單的時候將客戶資料欄也一併附在表格中，這樣合約中已備妥客戶資料，屬於比較隱私的資料如身分證字號可以現場填，但其他例如：姓名、地址等資料可以先打在合約上，談得順利時就可以拿出來跟客戶說：「如果您們覺得樣子喜歡、預算也符合，那我們可以邁向簽立委託合約的步驟，接著就可以進行複量等程序，讓您們早點住進新家。」**有技巧地漸進推動客戶簽約意願，都需要完善的事前準備。**

　　楊正浩建議，過往經驗顯示，當年輕設計師還沒建立起自己的品牌力時，客戶對於合約的條文內容會逐筆審閱質疑，這時就需要花很多時間一一向客戶說明，不如直接參照內政部的合約版本，只需增加一些自己需要的條文，當客人有疑慮時可說明這是內政部的公用版本，只有幾條是外加的版本，可以減少簽約時需要說明的精力與時間。

中華民國103年12月9日內政部台內營字第1030813951號公告

契約審閱權

本契約及簽約注意事項於中華民國___年___月___日經甲方攜回審閱。
（審閱期間至少為7日）
甲方簽章：
乙方簽章：

建築物室內裝修—設計委託及工程承攬
契約書範本

內 政 部 編
中華民國103年12月

1

立契約書人　消費者：_____（以下簡稱甲方）
　　　　　　業者：_____（以下簡稱乙方）
乙方登記證書字號或專業證照字號：_____
茲因甲方委任乙方辦理室內裝修設計及工程承攬，經雙方同意訂立本契約，約定條款如下：
第 一 條　設計及工程案名稱：_____
第 二 條　設計及工程案地點：_____
第 三 條　設計面積及工程範圍
　　　　　設計面積：約_____平方公尺（約_____坪）。（以實際設計面積為準）
　　　　　□預售屋：依甲方提供之建築物平面圖（自牆內緣量測）。
　　　　　□成屋：依實測面積（自牆內緣量測）。
　　　　　工程範圍：依（附件一之階段三）乙方提出，經甲方認可之設計施工圖說文件
　　　　　（含施工圖、估價單及施工說明書）施工。
第 四 條　甲方協力事項
　　　　　甲方應提供或委託乙方協助取得建築物圖說文件（如附件二），供核對現況及
　　　　　規劃設計事項之用。
　　　　　本案室內裝修如應向政府機關申請室內裝修許可，甲方應提供申請所需提供及用
　　　　　印、並配合同案一切手續。
第 五 條　乙方之義務
　　　　　乙方之義務如下：
　　　　　一、乙方應本於善良管理人注意義務，依據建築法及建築物室內裝修管理辦法等相
　　　　　　　關規定提供服務。
　　　　　二、乙方之義務包含代為辦理本案室內裝修許可及消防審查申請，但不包括使
　　　　　　　用執照（用途）變更之申請。
　　　　　三、如依甲方之指示可能使本案無法取得室內裝修許可或有違反相關建築法令之情
　　　　　　　形者，乙方應即時告知，並本於專業告知甲方，應繕使甲方因此不當受損害。
第 六 條　設計服務費用及初估工程費用之估價
　　　　　本室內裝修之設計服務範圍及初估工程費估價如附件一：初估工程費如附件三。
第 七 條　設計服務費用、初估工程費用及其他費用
　　　　　設計服務費用、初估工程費用及其他費用應依下列規定辦理：
　　　　　一、設計服務費用：計新臺幣（以下同）_____元整（含稅，以下同）。
　　　　　二、初估工程費用：計_____元整。
　　　　　三、設計服務費用與初估工程費用合計金額為_____元整。
　　　　　四、其他費用：
　　　　　　　（一）依法應辦理室內裝修許可及消防審查申請，由乙方代為辦理時，如發生
　　　　　　　　　　審查費用及相關專業簽證費用，應由甲方負擔者，憑據實付款。
　　　　　　　（二）其他依法令由甲方請人繳納之各項規費，應由甲方負擔。
　　　　　　　（三）上述之費用，甲方應於乙方的指定申請送件日_____日前，全數預付，並於取
　　　　　　　　　　得室內裝修綜合格證明時結清，應審據多退少補。
第 八 條　實際工程費用
　　　　　實際工程費用係以附件一乙方提供給甲方得認定後之工程圖說文件為依據，所估
　　　　　算之費用，經雙方簽字確認為準。實際工程費用不超過初估工程費用_____%為原
　　　　　則（最高不得超過初估工程費用20%），但極甲方同意者，不在此限。
　　　　　實際工程費用如超過初估工程費用20%且甲方不同意者，乙方應調整細部設計
　　　　　及施工圖；如乙方不同意調整，甲方得通知乙方停止工作，並選終止本契約。
第 九 條　契約總價
　　　　　契約總價為設計服務費用與實際工程費用之合計金額。

2

資料來源：內政部（範本下載網站 www.moi.gov.tw/cl.aspx?n=81）

 複習筆記

機會是給準備好的人，提前準備好合約，提案過程見機行事，可增加成功簽
約概率。

PLUS+
經驗不白費！讓那些失利變成有用的經歷

TIPS

1

執行時間是否有 On Time

　　當設計師在評估此案可否接時，切勿只想到要把案子拿下，畢竟時間本身就是成本，可以檢視過程中是否花了太多時間，每一次溝通時一定要控制好時間長短、交談內容中除了要有重點，還要注意每次都要取得結論，這樣溝通才會有意義。

NOTE 1 　用一杯咖啡的時間，成功收集到客戶情報

　　現代人太過於忙碌，通常沒有太多時間能坐下來好好說話，與業主約初次碰面聊聊，京城創意管理顧問有限公司創意行銷總監王東明建議**把握「一杯咖啡的時間」，藉由這 45 ～ 60 分鐘的時間**，一方面收集到客戶裝修設計的需求情報，例如：預算、風格、其他需求等，**另一方面也藉由在交涉的過程中衡量自己有沒有接案的把握**，要是對方絲毫沒有意願，倒不如果斷放棄，無需浪費無謂的時間；抑或是就算沒有機會，抱著練習應對的心態赴約也沒損失。另外，在碰面時間上**勿落入交涉時間拖得越長就越接近成功的迷思，有時過長易讓人坐不住、不耐煩，反而會出現反效果**，時間長短還是要控制得宜。

NOTE 2　話不要說太多，但一定要說到重點

　　一位好的設計在與客戶溝通時，應該對自己的設計或流程服務瞭若指撐，這樣才能建立專業形象。但你不需要把所有知道的都一一告訴對方，反而更應該要做的是事前充足的準備，收集大量資料及素材，**可以就已經掌握到客戶的資訊後，來篩選出他可能需要的設計訊息**，等到實際碰面時再運用最簡單易懂的方式跟對方解釋，例如：可以用一些故事、實例串起你想表達的內容，讓客戶能更快進入狀況以及理解。

NOTE 3　切記！每一次的溝通都要有結論

　　JW 智緯管理顧問公司總經理張敏敏表示，**「不論溝通的內容有多簡短或多複雜，一定都要有具體的結論。」**她也提醒，業主在與設計師溝通時提出疑問時，最好不要以：「回去我再畫畫看……」、「回去我再研究一下……」來回答對方，這樣的回應，一來溝通沒有獲得聚焦，二來往往設計師與業主要再約下一次碰面多半是一～兩週後了，這中間不清楚設計師回去後會做些什麼，等到再次碰面，才能再一次理解究竟修改了些什麼，很容易在這樣來來回回的過程中費時又傷神。

TIPS

2 交涉過程中無法突破的點

溝通過程中最怕彼此不在同一頻率上，使終對不到焦。就算這次有成功拿作合作項目，但仍建議還是要進行「復盤」，即事後思考過程中哪些做得好？哪邊業主仍是無法聽得懂？分析其中好壞的原因，在面對下一個項目時就可以此為經驗，做更好的溝通準備。

NOTE 1　直球對決，用平常心面對業主

許多設計師會對於無法成功談成案子留住客戶耿耿於懷，對於這樣的想法，接案無數的實踐大學推廣教育部室內設計進修課程講師暨弘煒室內裝修工程有限公司設計師林宷菉給予建議，「**放輕鬆、用平常心，把業主當成自己的朋友，有緣碰面就在有限的時間內，與業主交換想法，提出真誠的建議。**」裝修是一筆不小的費用，要把自己未來可能居住一輩子的房子交到別人手中，業主更怕遇人不淑，貨比三家是人之常情，面對這樣的情況，正面突破反而有可能有意外的收穫。直接提出：「您們還有再找其他人嗎？」提問後可接著解釋並建議，「您們不一定要找我，但是要找一個可以跟您們溝通的設計師……」這樣爽快的直球對決，不僅化解了業主心中的疑問，也同時展現了自己的真誠感，讓業主對設計師感到更加地放心，接案率無形中就能提升。

NOTE 2　溝通靠「視覺」，讓對方更容易理解

　　溝通最常出現的情況是，我已經說了，但對方卻有聽沒有聽？究竟是我的表達能力太差？還是對方的理解力有問題？張敏敏表示，**涉及裝修設計方面的溝通，可以「視覺」取代口語表達，最好是畫出來讓對方看，善用圖像視覺讓他人理解，也強化溝通力。**例如：開關、插座的位置配置，與其用：「我會這裡設一個、那裡也設一個」和業主交待，倒不如直接拿起平面圖紙，可以在預計設立的位置加以畫記、標示，連帶增設的數量也一併告知，如此一來對方可以清楚理解開關、插座的設定位置，也能即時判斷這樣的設計數量是否符合自己的所需。

NOTE 3　利用合約說明遊戲規則，保障自身權益

　　再高尚的設計，若收不到尾款，一切都是白搭。**設計師業主雙方基於信任開始合作，事涉金錢，要保障雙方的權益、立定界線，就必須從制定合約的規範開始，如同制定遊戲規則般，講清楚、說明白，在過程中若遇到分歧或問題，則有規則可以依循。**舉例來說，面對想法朝令夕改的業主，在進行專案的每一個步驟時，都必須清楚說明每一個決定將產生的結果，若確認之後必須變動，就會衍生額外的費用，必須讓業主清楚，若做出這樣的決定，業主則須對自己的選擇負責。室內設計案具有不可逆的特性，若進行到施作階段才提出更改需求，將衍生出龐大的成本。**合約內容中可明訂，當專案進行到特定階段，如已經確定平面圖之後，若需更動則須支付工程款部分比例的金額作為相應的費用，若業主執意更動，就必須按照合約上的規則支付費用。**

NOTE 4　避開地雷型客戶，提高投資報酬率

　　在接案經驗不足時，要提醒**有三種類型的客戶最好不要硬著頭皮接案**，免得變成遲遲無法請款的爛尾，耗時傷神。**第一種是太「硬」的客戶**，如果以專業提出建議回應業主需求，但業主一概不接受，只願意照自己的想法執行，要設計師照著他的想法畫圖監工即可，那種客戶不需要硬碰硬、以為自己可以改變對方想法，就如同去追求一個根本不喜歡你的對象，應該要盡早放棄，畢竟完工後的成果責任還是掛在設計師身上，日後若客戶使用有諸多問題，還是會埋怨設計師品質欠佳，或對外宣稱都是因為設計不當，碰到這種客人不需要自討苦吃。**第二種是太「好」的客戶**，不管設計師說什麼，客戶都回應：「這很不錯耶，就這樣子辦吧！」這種一點主見都沒有的客戶也是燙手山芋，可能到最後設計圖完成了或是施工到一半，客戶會因為另一半、朋友、親戚的各種建議說法，甚至是因為追劇不斷產生新的想法，頻頻更改設計圖或施工方向，讓完工遙遙無期，遲遲結不了案。**第三種是太「懶」的客戶**，討論需求過程中，若是客戶對於列出的基本背景問題如房子要住幾個人？需要幾個房間？連這種簡單問題都無法回答，建議也不需多花時間往下深談。第一，這樣的客戶可能沒有設計裝修的意願與急迫性，第二可能他不是真正業主，這邊先要釐清一個觀念，**業主沒有想法跟回答不出基本背景問題是不一樣情況，只要能給出居住背景條件，設計師都能夠往下推動，但若是連背景條件都給不出來，這位來接洽的客戶極有可能無法做出真正的決定，只是虛耗設計師的時間。**室內設計方案是回答不出基本背景問題就無法繼續發展下去，切記要能跟真正 Keyman 對上話，才能推動真正符合居住者需求的設計方案，這也才是設計師的專業之處。

NOTE 5　適時放棄別硬接，才是真正的勇敢

　　設計師與業主對簿公堂、撕破臉，絕對是設計師的噩夢，會讓人有白忙一場還賠了夫人又折兵的受挫感。**適時的拒絕，才能避免這樣的問題，初次洽談時設計師一定很希望可以將面前的客人轉化為業主展開合作**，但記住，在洽談時也必須觀察業主的個性、說話的方式，評估雙方溝通的頻率是否能對上，如果初次見面就產生雞同鴨講的情況，若雙方進入到合作階段將面臨更大的災難。王采元工作室設計師王采元分享，自己曾碰過一個業主，夫妻兩人光是平面圖就一直反覆修改，無法做決定，對於空間有很多疑問與想法，「像是這樣的人就不太適合找設計師，他們更適合選擇活動傢具。」最終王采元建議業主夫妻，找一間兩人都共同喜歡的傢具店，選擇心儀的傢具妝點空間，業主夫妻雖然一開始感到錯愕，但隨即也被設計師的率真與坦誠說服，認同設計師的想法。若無法駕馭業主而硬接，就像明明不適合的對象硬要結婚一樣，不會有好的結果。

TIPS

3　客戶滿意度調查、資料建檔與關係維護

　　無論項目是否接案成功，建議都可以將每一次交涉過程的內容彙整成公司內部的資料庫，包含客戶的資料、溝通流程 SOP、滿意度調查等，經驗傳遞不會有斷層情況，再者過去的經驗累積也能延續再利用，發揮它最大的效益。

NOTE 1　量化滿意度調查，關注時間的及時性

　　TYarchistudio 田遇室內裝修顧問有限公司建築師吳建禾認為，接案時可採取一些作法來讓經驗更有價值。**首先，建立一個流程表格，記錄與客戶溝通的每個步驟**，包括問題回答和互動方式等，這可以更有系統地處理問題，及時回應客戶需求。**在設計過程中，與客戶保持互動，讓他們感受到設計師是專業且樂於解決問題的夥伴**；遇到困難時與客戶一同尋找解決方案，達成共識。由於每個設計師面對的案例都會有所不同，所以藉由討論、達成共識，讓雙方都能在既定的框架中得到新的思考，事情可以用不同的方式解決，也避免產生不必要的麻煩。另外在簽約階段，就明確告知客戶相關事項，要求雙方都能履行承諾，同時也要確保自己能夠履行承諾；而在後續設計完工後，也要關心使用狀況，這些都有助於達到與客戶的雙贏。

NOTE 2　精簡流程打造雙贏，保持團隊靈活

　　建立對外流暢的客戶互動，對於團隊設計師而言是關鍵的一環。在過程中，設計師應該適時納入各種問題、回答和鞏固互動模式等元素，讓團隊的每個人都能了解如何應對客戶的需求與問題，這樣的方式能讓客戶感受到專業態度。然而，有時候設計師可能認為自己已經為客戶考慮周全，但客戶卻感覺恰恰相反，所以在**溝通時需要更具靈活性，並隨著時空或客戶群體的變化做出相應的調整**。另外，考慮到設計師們有各自的創意特質，可以在**資料建檔的流程中引入「知道——如何」的概念**。透過引導式提問讓客戶的參與度提高，同時激發設計師對問題解決的靈感，這樣的方式不僅提高溝通效果，還能夠適應不同客戶的需求。

NOTE 3　讓過去的經驗值能延續再利用

　　執行專案項目在前溝接洽溝通的過程中，面對每一次的經驗，都是公司內部重要的資產，倘若過去的經驗若不能好好的整理、歸檔，等到要用的時候，不是找不到資料，更別説要傳承與再利用了。因此，**將這些經驗資料載入資料庫，不管是溝通流程、應對技巧、簽立合約該注意的事項等，這些都可以成為資源**。他日當同仁有需求時，便可依據不同的要求進行檢索，經驗傳遞不會有斷層情況，再者也可運用在其他項目接洽上，讓過去的經驗累積、延續再利用，並發揮它最大的效益。

TIPS

4 反省、檢討讓你保持清醒

　　接案交涉，難免遇失敗的時候，但切勿因一次的不成功引爆過度的沮喪或失去信心。這時候應該要做的是「進行檢討」，即針對與客戶或業主洽談的過程中的優劣與得失關鍵做分析與修正，等到日後機會再來，也能練就強大心理狀態和準備應對一切。

NOTE 1　應對招式越練越多，練就拆彈功力

　　掌握每次與業主見面的機會，不斷地反省與修正，一一針對流程和對話細節反覆回想，重點就在於觀察業主在什麼樣的情況下信任我？或仍有猶豫？而業主又為什麼會選擇我？而我真的有釐清業主的需求嗎？諸如此類不斷地反問自己，讓答案更為清晰；而**面對其中若疏漏和缺失，立即重新思考改善方法，然後再於下次試行，把每一次的不成功當成變強的助力**。知名企業銷售顧問與講師李政忠表示，透過一次次的實地演練，即可淬鍊為堅實可用的武功祕笈，讓應變的選項愈來愈多；畢竟客戶來自四面八方，各有不同的個性、經驗、想法與需求，也就必須有不同的應對，當然，**招式愈練愈多越游刃有餘，也能見招拆招迎擊每一次的挑戰**。

NOTE 2 　這次合作不成，也爭取轉介新客的機會

儘管與業主往來應對，可以透過理性分析而加以條列，進而包裝為有溫度的感性互動，但**起心動念仍是出於善意而不欺瞞；唯有以真誠之心面對，才能使業主變成好朋友。**李政忠指出，就算這次真的沒有機會合作，設計師也可以大方主動地和對方說：「我可以幫您看看設計圖，看看有沒有什麼要注意的地方……」「溝通上若遇到有不懂的設計專有名詞也可以問我哦……」**就算這次無法成交，憑藉展現出大器、自信的一面，也能因這樣的態度留下好印象，甚至日後也有可能獲取轉介新客的機會。**

NOTE 3 　懂得傾聽他人，也保持多一點耐心

張敏敏觀察，**溝通核心在於要理解對方，要理解對方就要從「傾聽」開始，**有些設計師在傾聽上容易出現不耐煩的情況，這樣很不容易聽到對方想說出來的話，也無法聽懂他話背後的意思，更別說要如何挖出真正內心渴求的了。再者就是很容易出現沒有耐心，要記得**一般消費大眾非專業設計師，自然對於空間設計的理解需要一些時間，只要多一個步驟、多說一句解釋，不只能讓對方明白其中設計用意，也能讓溝通更無礙。**

NOTE 4　多堅持一下，從推翻的提案中找到翻篇機會

　　與客戶溝通的過程中吃閉門羹是常有的事，不少年輕剛創業的設計師很容易因此而退縮，甚至沒能堅持到底。選擇放棄固然比堅持快容易得多，但這樣只會失敗無法迎來成功。**吃閉門羹時，不要馬上選擇接受，記得多堅持一下並透過進一步詢問對方，可以引導對方說出原因，也可以在被推翻的提案中找到一絲絲機會點，當成一次次修正經驗的累積，也為下一個機會再來前做足準備。**

附錄 1　設計師與客戶溝通表達必學金句

預算有限下，可以將裝潢分兩階段進行，首先因為這間房子屬於中古屋，優先將重點放在修繕漏水壁癌或管線老舊方面，其他則可再等到第二階段時再依續添入。

當對方出現想逃、抗拒時：「我是否講得太多？您需要一點時間消化？」順勢提早結束面談，為下一次碰面留機會。

當說錯、做錯時：「對不起，我說錯了」或「對不起我沒有注意到」，並即時想辦法解決問題。

公司裡還包含投資人、合夥人、會計等，依內部規定必須要收到合約、訂金等才能動工，沒有合約、沒有訂金就沒辦法開工。

您所提出的設計變更，已條列項目內容與價格並寄至您的信箱（或 LINE 傳訊息給您），請您確認並回覆 OK 後，我們才能往下動工。

不論今天您（指業主）最後有沒有選擇我，都希望您能找到一位感到放心、舒服的設計師。

目前因與他人有合作關係，無法單獨判斷是否接手此案件，需與相關合作對象討論，才能決定是否接案。

現階段對於團隊而言，可能沒有足夠的心力滿足您的期待，建議可以另諮詢其他設計師。

附錄 2 　講師、設計公司、顧問公司聯絡表

實踐大學推廣教育部室內設計進修課程講師
暨弘煒室內裝修工程有限公司設計師 林宷菉
M：hw20222268@gmail.com

實踐大學室內設計講師暨崝石室內裝修總監
劉宜維
M：mbsindeco@gmail.com

JOE'S 喬斯室內設計創辦人 楊正浩
T：06-236-2708（總公司）
W：www.joes.com.tw

TYarchistudio 田遇室內裝修顧問有限公司
建築師 吳建禾
T：07-359-2157
W：www.tyarchitects.com.tw

木介空間設計總監 黃家祥
T：06-298-8376
W：www.mujiedesign.com

王采元工作室設計師 王采元
M：consult@yuan-gallery.com
W：yuan-gallery.com

艾馬設計設計總監 王惠婷
T：07-715-0888
W：www.emadesign.com.tw

玖柞設計建築師 朱伯晟
T：04-2313-3068
W：www.nineoak.com.tw

綵韻室內設計總監 吳金鳳
T：03-427-0878
W：www.ciid-design.com

演拓空間室內設計設計師 張芷涵
T：02-2766-2589
W：www.interplay.com.tw

JW 智緯管理顧問公司總經理 張敏敏
T：02-2388-8884
W：jwconsulting.com.tw

京城創意管理顧問有限公司創意行銷總監
王東明
T：070-1020-5980（遠傳網路電話）
W：twoheart520.webflow.io

知名企業銷售顧問與講師 李政忠
M：rex1975.lee@gmail.com
F：www.facebook.com/saleslife168

IDEAL BUSINESS 31

室內設計師接案溝通必勝術：

避開雷點，掌握應對技巧，成交戰無不勝圓滿結案

作者	i 室設圈｜漂亮家居編輯部	發行人	何飛鵬
責任編輯	余佩樺	總經理	李淑霞
美術設計	張巧佩、王彥蘋	社長	林孟葦
採訪編輯	林琬真、邱建文、李與真、李芮安、	總編輯	張麗寶
	劉亞涵、Joyce、Aria、Acme	內容總監	楊宜倩
活動企劃	洪擘	叢書主編	許嘉芬
編輯助理	劉婕柔		

出版	城邦文化事業股份有限公司麥浩斯出版
地址	104台北市中山區民生東路二段141號8樓
電話	02-2500-7578
E-mail	cs@myhomelife.com.tw

發行	英屬蓋曼群島商家庭傳媒股份有限公司城邦分公司
地址	104台北市民生東路二段141號2樓
讀者服務電話	0800-020-299（週一至週五AM09：30～12:00；PM01：30～PM05：00）
讀者服務傳真	02-2517-0999
E-mail	service@cite.com.tw
劃撥帳號	1983-3516
劃撥戶名	英屬蓋曼群島商家庭傳媒股份有限公司城邦分公司

香港發行	城邦（香港）出版集團有限公司
地址	香港九龍九龍城土瓜灣道86號順聯工業大廈6樓A室
電話	852-2508-6231
傳真	852-2578-9337

馬新發行	城邦（馬新）出版集團Cite (M) Sdn Bhd
地址	41, Jalan Radin Anum, Bandar Baru Sri Petaling, 57000 Kuala Lumpur, Malaysia.
電話	603-9057-8822
傳真	603-9057-6622

總經銷	聯合發行股份有限公司
電話	02-2917-8022
傳真	02-2915-6275

製版印刷	凱林彩印股份有限公司
版次	2023 年12月初版一刷
定價	新台幣550元整

國家圖書館出版品預行編目(CIP)資料

室內設計師接案溝通必勝術：避開雷點，掌握應對技巧，成交戰無不勝圓滿結案/ i室設圈｜漂亮家居編輯部作. -- 初版. -- 臺北市: 城邦文化事業股份有限公司麥浩斯出版 : 英屬蓋曼群島商家庭傳媒股份有限公司城邦分公司發行, 2023.12
　面；　公分. --（Ideal business ; 31）
ISBN 978-626-7401-01-9（平裝）

1.CST: 室內設計 2.CST: 企業經營 3.CST: 商業管理

967　　　　　　　　　　　　　　　112019276